作者簡介

龔敏，祖籍安徽巢湖，台灣中正大學文學士、碩士，天津南開大學博士，研究涉及中國文學史、古典小說、文獻學、古琴學、美術史。現職佳士得香港中國書畫部專家，兼任雲南大學人文學院客座教授、碩士生導師，北京大學文化資源中心研究員，廣州市饒宗頤學術藝術館顧問，香港新亞研究所琴學中心顧問等。發表論文近七十篇，著有《小說考索與文獻鈎沈》、《溥心畬年譜》等。

雅會王孫意

安和藏溥心畬課藝手稿　｜　龔敏　編著

目

錄

傳道授業

安和藏溥心畬寒玉堂藝課管窺

一、前言

溥儒（一八九六—一九六三），字仲衡、心畬，號西山逸士、義皇上人等，齋號寒玉堂，先後編著有《上方山志》、《白帶山志》、《經籍擇言》、《秦漢瓦當文字考》、《陶文釋義》、《吉金文考》、《漢碑集解》、《碧湖集》、《靈光集》、《唐五律佳句類選》、《四書經義集證》、《爾雅釋言經證》、《毛詩經義集證》、《十三經師承略解》、《經訓集證》、《群經通義》、《六書辨證》、《千字文注釋》、《寒玉堂論畫》、《寒玉堂論書》、《華林雲葉》、《慈訓纂證》；詩詞文有《西山集》、《乘桴集》、《凝碧餘音》、《南遊詩草》、《寒玉堂文集》、《寒玉堂詩集》、《寒玉堂聯文》等。[一]心畬曾祖父為道光帝旻寧（一七八二—一八五○），祖父恭親王奕訢（一八三三—一八九八），父貝勒載瀅（一八六一—一九○九），號清素主人。母項太夫人為側福晉，生心畬、佑（一九○六—一九六三）、儁（一八九九—一九六六）兄弟三人。心畬有同父異母長兄溥偉（一八八○—一九三六）一八九八年繼恭親王爵位，後與鐵良等組織宗社黨，反對南北議和及清帝遜位等事。

溥心畬自出生至十七歲，一直居住在恭王府中，學習王府的生活禮儀和接受傳統教育。十七歲後，遷居至西山戒台寺，以讀書、詩文、書法、繪畫、遊獵為樂。一九一七年，心畬與羅清媛成婚，一九二五年遷回恭王府萃錦園中居住。一九四九年九月，心畬從上海輾轉經舟山遷居台北，暫居「凱歌歸」招待所。十月，接受省立師範學院劉真校長聘請到美術系（台灣師範大學前身）任教。一九五○年開始，心畬搬進臨沂街六十九巷十七弄八號的日式寓所，直至逝世。[三]

一、參見陳雋甫筆錄：〈溥心畬先生自述〉，《教育與文化》第七期，收入《溥心畬傳記資料》（一），台北：天一出版社，一九七九年十一月，第三○至三一頁；《溥心畬先生詩文集‧年譜》（下冊），台北：故宮博物院，一九九三年六月；王瓊馨：《溥心畬詩書畫研究》，台灣中興大學中國文學研究所博士論文，二○一○年十二月；溥心畬先生編著約近三十種，大多藏於台灣故宮博物院、歷史博物館、中國文化大學華岡博物館等公家單位，亦有深藏於民間仍有待發現者，如佳士得香港二○二○年七月八日第一○五八號溥儒《唐五律佳句類選》，乃係先生選輯唐人五律一百二十二首詩句，以書法抄錄成冊，配以繪畫三十二幀。此書編成於一九五二年夏六月，深藏於王新衡不爭齋中逾半個世紀。

二、參見詹前裕：《溥心畬繪畫藝術之研究：研究報告展覽專輯彙編》，台中：台灣省立美術館，一九九二年十月，第二三至二四頁。

心畬在台北時期，凡是拜門的弟子，一律在臨沂街住所寒玉堂中授課，凡經、史、子、集、詩詞格律、文章信函、書法、繪畫諸藝皆有，往昔弟子及北平藝專學生如陳雋甫、安和、劉河北等日漸來歸。心畬詩書畫三絕，曾對弟子說：「如若你要稱我為畫家，不如稱我為詩人；如若稱我為詩人，更不如稱我為書家；如若稱我為書家，不如稱我為學者。」[三]這與他夫子自道「經學第一，詩文第二，書法第三，繪畫第四」的觀念相互通達。江兆申、姚一葦等寒玉堂台灣時期的弟子，都說心畬收納弟子以品德為先，藝課授業以經史子集、詩文小學等為主。其實，溥心畬的藝道觀念本質上來自《論語·先進》所說「德行」、「言語」、「政事」、「文學」的孔門四藝，以及《論語·述而》所云「志於道，據於德，依於仁，游於藝」的人生價值存在共通性。溥心畬憶三歲隨父朝拜，光緒帝曾對他說：「汝名曰儒，汝為君子儒，毋為小人儒」，這也是《論語》中孔子對子夏的期許。以「儒為名」，以「君子儒」為目標，也是溥心畬一生追求的大道。了解心畬的內在思想觀念，吾人始能理解他的授業理念。

二〇一九年五月二十八日，佳士得香港拍賣心畬弟子——安和舊藏心畬書畫及寒玉堂一批課藝資料，其中尤以第一三四〇號最為矚目，共有課藝相關手稿及複印材料三百五十六件，一直由安和珍藏數十年。安和舊藏較諸一九七六年香港中文大學出版的《溥心畬書畫稿》[四]、一九七八年台灣財團法人台北市徐氏基金會出版的《溥心畬先生親授國畫入門》[五]、二〇一〇年北京文物出版社出版的《瀛海壎箎：吾師溥心畬旅日逸品集》[六]諸書相對更為完整，有助於深入認識並印證溥心畬生平思想和寒玉堂教育理念。近現代繪畫大師如齊白石（一八六四—一九五七）借山吟館、吳湖帆（一八九四—一九六八）梅景書屋、張大千（一八九九—一九八三）大風

三、見劉國松：〈溥心畬先生的畫與其教學思想〉，《溥心畬書畫稿》，香港：香港中文大學新亞書院藝術系，一九七六年五月；：《大成》，第三五期，一九七六年十月，第十六頁。

四、《溥心畬書畫稿》，香港：香港中文大學新亞書院藝術系，一九七六年五月。

五、參見羅茵、陶春暉合編：《溥心畬先生親授國畫入門》，台北：財團法人台北市徐氏基金會，一九七八年三月。

六、李傅鐸若編著：《瀛海壎箎：吾師溥心畬旅日逸品集》，北京：文物出版社，二〇一〇年九月。

堂等弟子遍天下，而其教學理念、模式與方法，卻比較少有系統性地保存和記述，更遑論大批量地完整保存的教學材料了，於此尤見安和藏寒玉堂課藝材料之珍貴。因此，我們從安和數十年來保存完好的舊王孫課藝時的片紙隻字，看到的不僅是學生對於老師的尊敬，更包含一份深厚的情感，也為我們保存了一份探索舊式王孫教育的珍罕材料，有助研究傳統教育與教學方式。

二、末代王孫溥心畬的受學經歷

愛新覺羅氏自立國以來，努爾哈赤（一五五九—一六二六）天命六年（一六二一）即頒令八旗教員要善教八旗子弟。天聰五年（一六三一），皇太極「召諸貝勒大臣子弟讀書，使之習於學問，講明義理。實為國初教育之權輿。迨世祖定鼎燕京，兵革既息，留心文教，始因故明學制之舊，召諭興學」。[七]《八旗通志·學校志》開章明義云：

國家自祖宗以來，興賢育才，教養備至。建都盛京時，即試錄儒士，廣加蒐羅。迨入關定鼎，文德武功，光被區宇。凡八旗子弟，身際隆平，彀弓鼓篋，敦品行，習禮儀，胥於學校是賴，於是自國學，順天、奉天二府學，分派八旗生監外，又有八旗兩翼咸安宮、景山諸宮學、宗人府宗學、覺羅學，並盛京、黑龍江兩翼義學，規模次第加詳。其間世家冑子，暨間散俊秀，涵濡教化，陶詠文章，彬彬乎賢材蔚起矣……。[八]

七、見遼寧省教育志編纂委員會編：《遼寧教育史志資料 第一集》，瀋陽：遼寧大學出版社，一九九〇年，第十九頁。

八、見清鄂爾泰等修；李洵、趙德貴等主點校：《八旗通志》初集，卷之四十六，長春：東北師範大學出版社，一九八五年，第八九五頁。

清廷深明八旗子弟乃是滿族根基，子弟教育對於政權長久穩固的重要，於是建國之初便施行教育，入關以後更是澤被天下八旗子弟，欲以此為國家宗族儲備人才。雍正、乾隆間歷有改革，欲以拔擢宗族人才，而進關日久，子弟耽於逸樂，無心向學，學校制度散渙，存而不教。至清末受西洋諸國武力威脅，而八旗學校又日漸廢馳，光緒三十年（一九○四）將宗室、覺羅八旗中學堂改名為宗室覺羅八旗高等學堂，直屬學部管轄。一九一二年八月後，改名為京師公立第一中學，五族皆可入讀。【九】

至於近藩宗室子弟，除了宗人府宗學外，順治九年（一六五二）設置宗學：「凡未封宗室之子，年十歲以上者，俱入宗學。有放縱不循禮法者，學師具報宗人府。小則訓責，大則奏聞。」【一○】康熙十二年（一六七三）「題准：王以下，入八分公以上，子弟年滿十歲者，於本府講讀經史諸書」。又於「二十四年（一六八五）議准：宗室子弟，令延文學優贍者，在各府第精專學習」。【一一】雍正二年（一七二四）立官學，又覆准：「左右兩翼官房，每翼各立一滿學，一漢學。王、貝勒、貝子、公、將軍，閒散之十八歲以下子弟，有情願在家讀書者聽。其在官學子弟，或清書，或漢書，隨其志願分別教授。」【一二】雍正以後大抵延續此例，宗室子弟在府中讀書成為慣例，一直奉行至清末民初。

以上略述清代八旗與宗族教育，庶幾可以了解身為宗室子弟的心畬受學的歷史背景。心畬生當清朝末世，因屬道光帝支裔宗室，承祖父恭親王、父親貝勒餘蔭，屢獲賞賜：「生三朝，先帝命名曰儒。」【一三】連名字都是光緒帝賜予，又「儒生五月，蒙賜頭品頂戴，隨先祖恭忠親王入朝謝恩。三歲，復召見離宮，賜金帛」。【一四】因祖上功勳，五月大的幼兒心畬，即受敕封一品，

九、參見齊紅深、閻光亮、郭巖：〈滿族教育史略〉，《遼寧教育志》第一輯，總第十六輯，瀋陽：遼寧省新聞出版局，一九九六年三月，第二二九頁。

一○、參見清鄂爾泰等修；李洵、趙德貴等主點校：《八旗通志》初集，卷之四九，第九四五頁。

一一、參見清鄂爾泰等修；李洵、趙德貴等主點校：《八旗通志》初集，卷之四九，第九四五頁。

一二、參見清鄂爾泰等修；李洵、趙德貴等主點校：《八旗通志》初集，卷之四九，第九四六頁。

一三、參見《華林雲葉》卷上，收入台北故宮博物院編輯委員會：《溥心畬先生詩文集》（下冊），台北：故宮博物院，一九九三年六月，第十三頁。

一四、見萬大鋐：〈西山逸士的幾段逸事〉，《傳記文學》第五卷第五期，第四九頁。

尤見朝廷倚重奕訢之實，慈禧也曾評譽心畬「本朝靈氣都鍾於此童」。[一五]

心畬生為天潢貴胄，錦衣玉食的優渥生活與亭台樓閣的詩意環境，為他提供了最優良的讀書氛圍。啟功說：「先生為親王之孫、貝勒之子，成長在文學教育氣氛很正統、很濃的家庭環境中。」[一六] 在靈氣、身份和環境等眾多因緣底下，心畬的童年「受到正統的文化訓練。這與他在恭王府十六年的童年生活是分不開的」。[一七] 那麼，什麼是正統的文化訓練呢？王孫與民間教育的差異性在哪裡呢？心畬在〈溥心畬先生自述〉中說：

余六歲入學讀書，始讀《論語》、《孟子》，共六萬餘字，初讀兩三行，後加至十餘行，必得背誦默寫。《論語》、《孟子》讀畢，再讀《大學》、《中庸》、《詩經》、《書經》、《春秋三傳》、《孝經》、《易經》、《三禮》、《大戴禮》……《爾雅》……惟有年節放學，父母壽辰、本人生日放學一日外，皆每日入學……七歲學作五言絕句詩，八歲學作七言絕句詩，九歲以後，學作律詩五七言古詩，文章則由短文至七百字以上之策論，皆以經史為題。師又命圈點句讀《史記》、《漢書》、《通鑑》及《呂氏春秋》，《朱子語錄》及《莊子》、《老子》、《列子》、《淮南子》等書，圈點句讀便不容粗心浮氣讀過。余蒙師陳夫子諱上應下榮，為宛平名士，又從江西永新龍子恕夫子，宜春歐陽鏡溪夫子讀書。十歲學馳馬兼習滿文，並習英文數學，然後入學校，名貴胄法政學堂……在大學讀書時，先師歐陽鏡溪先生下榻於舊邸後之鑑園中，每日黎明帶燈讀書，日出後，即赴學校，晚課後歸家，上燈時，再讀書至半夜，終年如是，無間寒暑……。

家塾師教，必先理學，以培根柢，必以正心修身為體，應對進退之禮節為用。故讀經之外，必講《朱子全書》，《進思錄》，《理學正宗》、《大學衍義》、《中庸衍義》、《歷代名臣傳》等書。意在使先入為主，發蒙啟義，雖

一五、參見孫旭光：《恭王府與溥心畬》，北京：文化藝術出版社，二〇一四年一月，第三一頁。

一六、參見啟功：《溥心畬先生南渡前的藝術生涯》，《新美域》，二〇〇五年四月，第八一頁。

一七、參見孫旭光：《恭王府與溥心畬》，第三三頁。

讀萬卷，博覽各家，不至走入歧途，為施教之本源，《中庸》曰：「修道之謂教」，此所以修道也。以此培植賢才，即每字之音義，以及名物之學。欲講訓詁，必須由小學入手，故許氏《說文解字》一書，必須在二十歲以前熟讀，方能探本窮源……。

余束髮受書，先學執筆、懸腕、磨墨，必期平正，磨墨之功，可以兼習運腕，使能圓轉。師又命在紙懸腕畫圓圈，提筆細畫，習之既久，自能圓轉，《書譜》所謂使轉也……始習顏、柳大楷，次寫、唐小楷，並默寫經傳，使背誦與習字並進。十四歲時，寫半尺大楷，臨顏魯公《中興頌》，蕭梁碑額，魏鄭文公石刻，兼習篆隸書，初寫泰山、嶧山秦碑，說文部首，石鼓文，次寫《曹全》、《禮器》、《史晨》諸碑……後即專寫《圭峰碑》，小楷初寫《曹娥碑》，《洛神賦》，後亦寫隋碑，行書臨《蘭亭》、《聖教》最久。又喜米南宮，臨寫二十年，知米書出王大令、褚河南，遂不專寫米帖……當時家藏唐、宋名畫，尚有數卷，日夕臨摹，並習六法、十二忌及論畫之書。又喜遊山水，觀山川晦明變化之狀，以書法用筆為之，遂漸學步。時山居與世若隔，故無師承，亦無畫友。習之甚久，進境極遲，漸通其道，悟其理蘊，遂覺信筆所及，無往不可。初學四王，後知四王少含蓄，筆多偏鋒，遂學董、巨、劉松年、馬、夏，用篆籀之筆。始習南宗，後習北宗，然後始畫人物、鞍馬、翎毛、花竹之類，然不及習書法用功之專，畫自易工，以其餘事，故工拙亦不計。

詩以聲調格律為要，有本有源，非率爾操觚所能者，三百篇之外，五言宜法漢魏，旁及陶謝六朝，七言及近體，必以唐人為宗，則氣盛而格高，體嚴而品立……凡學問之道以及文藝，必有師承，有師承則有法度，然後始能發揮己意……[一八]

一八、參見陳雋甫筆錄：〈溥心畬先生自述〉，《教育與文化》第七期，收入《溥心畬傳記資料》（一），第三○至三一頁。與此內容相近者，又有〈溥心畬大師學歷自述〉、〈溥心畬先生自傳〉兩篇文章，皆敘及童年學習，而不及此篇之詳盡。詳參黃務成：〈溥心畬大師學歷自述〉，《傳記文學》第二七期，收入《溥心畬傳記資料》（一），第三二頁；溥儒：〈溥心畬先生自傳〉，《藝海雜誌》第一期，收入《溥心畬傳記資料》（一），第三三頁。

以上引述溥心畬自家憶述童年學習經歷的長文，用證清末作為王孫貴冑的課業非常繁重，除了學習漸進式的日課，還有馬上得天下的拳腳和騎射功夫也不得荒廢。

心畬童年讀書學習，按當時的政治、社會氛圍，歸納起來大致分為舊學與新學兩個方面：新學方面，每日早上八時後往學校，學習法政、英文、數學。歸家飯後，還有夜課，課業的繁雜和繁忙程度，不讓於當今梓梓學子。清末以來「中學為體，西學為用」的提倡、呼籲和發展，至二十世紀初已成朝野共識[一九]，貴冑子弟與各省才士學習新知在當時既是潮流，也是時代實際迫切需要。弔詭的是，心畬童年所接受的新學教育，並沒有對他日後的生活和行為形成任何實質性的影響。

舊學方面，「凡宗室王公子弟，皆沿用舊制，在家塾讀書」。[二〇]心畬四歲啟蒙，習書法。六歲入學（家塾），隨北平陳應榮讀書，此後又師從江西龍子恕、宜春歐陽鏡溪受學。[二一]上文引述他早起讀書習晨課，當屬傳統的經史文章，所謂「余幼年遵先朝之制，讀書必以理學入手」，以《大學》、《中庸》、《論語》、《孟子》為思想基礎，兼及《說文解字》等文字、訓詁諸學。除此以外，七歲學作詩，十一歲學論文，凡此都是傳統必須學習的課業。由是可見，作為王孫的心畬，童年課業是以漢、宋儒為目標並學雙修，此即「中學為體」。

書法自四歲開筆，從篆、隸、碑、帖、行草漸次入門，十二歲寫大字、雙鉤古帖。後來又以「家藏晉、唐、宋、元墨跡」，「日夕吟習」並雙鉤數十百本，未嘗間斷」。[二二]恭王府舊藏有陸機《平復帖》、唐摹王羲之《游

一九、梁啟超《清代學術概論》曰：「甲午喪師，舉國震動，疾首扼言『維新變法』。而置吏若李鴻章、張之洞輩，亦稍稍和之。而其流行語，則有所謂『中學為體，西學為用』者；張之洞最樂道之，而舉國以為至言。」商務印書館，一九四七年二月，第一六〇至一六一頁。

二〇、見〈心畬學歷自述〉，收入《教育與文化》第七期，原載《溥心畬先生自述》，收入《溥心畬畫集》，台北：台灣歷史博物館，一九八一年十月。

二一、見陳雋甫筆錄：〈溥心畬傳記資料〉（一），第三〇至三一頁。

二二、溥儒所藏最知名為陸機《平復帖》，後以母喪不得已售予張伯駒。見《春游瑣談》，鄭州：中州古籍出版社，一九八四年七月，第七至八頁。

目帖》、《顏真卿告身》、懷素《苦筍帖》、《米芾五札》、吳說《游絲書》等。[二三] 心畬日夕觀摩家藏碑帖，著意臨摹，誠然是富而能學，學而能善。此等機緣固非人人可以擁有，亦非人人所能珍惜。

畫藝方面，心畬自言「三十左右時始習之」，此處「三十」是約數，似乎不必落實在某一年份。因為今日所見心畬一九二〇年畫成之《瓊棲感舊》手卷[二四]，可證他習畫時間頗早。但是，心畬繪畫無師，純以臨摹家藏古代畫作如：韓幹《照夜白圖》、易元吉《聚猿圖》、宋人無款《山水》、陳道復《設色花卉》、周之冕《墨筆百花圖》卷、沈士充設色《桃源圖》等。[二五] 心畬於山水、人物、花鳥走獸各類題材，幾乎無一不能，是以王孫之貴，天賦之高，用力之勤，而深悟「書畫一理，固可以觸類而通者也」。

自一八八八至一九一二年間，溥心畬在恭王府受到十六年優渥的生活照顧，以及「正統」的文化教習薰養，一生根基即培植於此。儘管，童年學習過程不免趨於規律和刻板，但卻是民間絕大多數滿、漢人士所不具備而欽羨的優厚條件。心畬說「幼年遵先朝之制，讀書必以理學入手，故先學《庸》，講求性理……然以此求學，其途則正」。這裡所說的「正途」，即是先溯根本，誠心正意，以儒家仁、義、禮、智、信為主體的修齊治平的學問體系，使學有根本，乃「不至走入岐途」。繼而旁及文字、聲韻、訓詁之學，乃至於詩詞文章、書法繪畫、拳腳騎射諸藝。[二六] 允文允武，以經國大業為本，才是清初諸帝建立八旗、宗室學校的原意。溥心畬天才秀逸，可惜生不逢時，無所建功立業，半生飄泊寄居，雖有著述近三十種，卻徒以書畫藝業名世，殊非本意。身故之後，時人評為「中國文人畫的最後一筆」[二七]，雖云的語，誠可哀也。

二三、見啟功：〈溥心畬先生南渡前的藝術生涯〉，《新美域》，二〇〇五年四月，第七一頁。

二四、見龔敏：《溥心畬年譜》，上海：上海書畫出版社，二〇一七年五月，第十三頁。

二五、見啟功：〈溥心畬先生南渡前的藝術生涯〉，《新美域》，二〇〇五年四月，第七四、七七頁。

二六、據啟功先生記述，溥儒、溥德兄弟二人幼年曾隨武師李子濂習太極拳。見啟功：〈溥心畬先生南渡前的藝術生涯〉，《新美域》，二〇〇五年四月，第七三頁。

二七、見周棄子：〈中國文人畫的最後一筆〉，原刊《文星》第十三期，第二頁，轉載《溥心畬傳記資料》（一），第七六頁。

二八、關於安懷音的工作與生平，參見梁利人主編：《瀋陽新聞史綱》，第四九頁；黑龍江省地方志編纂委員會編：《黑龍江省志文學藝術志》第四六卷，第二六三頁。

二九、見王家誠：《溥心畬傳》，第十三章江南遊，第一百頁。又，二〇一九年五月二十八日佳士得香港拍賣所見有溥儒一九五〇年春書贈安懷音聯句：「竹靜似聞蒼玉佩，松寒欲傍綠荷衣。」款字為「懷音仁兄屬書，庚寅孟陬，溥儒」。可見遷台初期，溥、安二人已然再次重逢了。

三〇、課藝稿中有一紙，上書「安文瑛，下注玉光；劉文瑾，下注美玉；文琪、文瑜、文珊」等。安和與劉河北（一九二八—二〇一六）受業寒玉堂，並一同寄宿寒玉堂中，故往來頗多，此處文瑾是為劉河北。

三、溥心畬與安和的師生緣

安和（一九二七—二〇一七）出生於北平，父安懷音（一八九四—一九七六）為湖北黃岡人，曾任報社記者、主編，北平《華北日報》主任兼總編輯，後轉任總經理兼社長[二八]；母親寧師樸為民主革命家寧武（一八八五—一九七五）長女，擅花卉，安和幼年即隨母學畫。一九四六年秋天，安懷音攜安和於南京叩拜溥心畬為師[二九]，開始了寒玉堂門下十七年的學藝之旅。

一九五〇年，心畬與安和在台中重逢，當年冬季時節，安和自台中到台北寒玉堂繼續追隨學習，並與劉河北一同寄宿於寒玉堂中。一九五三年春節後，安和返回台中居住，繼續與心畬保持書信往還，並不定期前往台北拜見老師聆益教誨。

寒玉堂入門弟子均以「文」字排行，以玉部為名，由是乃符合寒玉堂「玉」字之意旨。如安和名「文瑛」、劉河北名「文瑾」[三〇]、沈靜慈名「文璩」等。安和與眾多同門一樣，每日聽課，讀書寫字，觀摩心畬繪畫。羅茵記述在寒玉堂學習時，說：

先生重禮儀規範，非跪拜盡禮者，不目為弟子。從學者旨在學畫，而先生則必先授經子書法，循序漸進，始及繪事。偶有好事者流，慕名觀畫，先生不之顧，顧亦不識……先生授門弟子以書以畫，視之為小道。進之，勉以蓄德勵行，自成其大……先生勤授經子，固在充實門人學力；其復勉以蓄德勵行者，則在提高人格素養。秉此學養，蔚為世用。偶爾弄筆，比於伯牙之

鼓琴，嚴陵之垂釣，示其芳潔高蹈，非以小道行也。【三一】

三一、見羅茵：〈前言〉，《溥心畬先生親授國畫入門》，台北：財團法人台北市徐氏基金會，一九七八年三月。

三二、啟功說：「先生對於後學青年，一向非常關心，諄諄囑咐好好唸書。我向先生問書畫方法和道理，先生總是指導怎樣作詩，常常說畫不用多學，詩作好了，畫自然會好。」見〈溥心畬先生南渡前的藝術生涯〉，《新美域》，二〇〇五年四月，第六九頁。

三三、據杜雲之記述：「因為講究師道，學生必須要行過嚴肅的拜師大禮，點起香燭，向老師三跪九叩首。而且，還要遞送一份『紅包』給師母（不送『紅包』，休想在師母手裡拿到畫稿）。如此，才算是溥心畬的門生了。」見〈溥心畬先生逝世十周年紀念〉，《大成》第一期，第三三頁，引見《溥心畬傳記資料》（二），第四一頁。

三四、溥心畬在台灣時期有中外學生一百多人，如美國前駐遠東海軍司令史迪遜中將的女兒史文森、前美國駐華武官歐思本夫

此處記述心畬在台灣時期的教學，以經部子部及書法為先，然後才是書畫之藝，基本與啟功記述早年在北京時期執書畫請益，心畬問以作詩的文字近同。【三二】於此可見，心畬的教學方式是一以貫之，並不因時間、空間、族群的不同而有所變化，分別只是啟功當時經、史、子、集已有根基，心畬才在詩作上予以提醒。心畬以儒為名，也以儒為宗，所以尊守師道禮節，凡入門必須行跪拜禮【三三】，方是寒玉堂弟子。行跪拜之禮，既是確實師徒名分之舉，也本源於他童年在恭王府拜師讀書之禮儀。

寒玉堂台灣時期的學生約有百餘名【三四】，然而，心畬對於這位在大陸南京時期拜門的弟子——安和，一直寄予厚望，視如已出。【三五】根據安和藏心畬手跡所見，日常在寒玉堂除了學習經史子集書畫外，心畬還教習文字、文學、詩句平仄對仗、文章起承轉合、函件抬頭敬辭，乃至於器皿名物、書法用筆、丹青染色等，無所不有，並贈予她多幅書畫作品。其中書贈安和較為特殊的是一九五六年季冬書就的「碧箋既寫曹娥字，彩筆還摹女史箴」楷書聯句，邊跋有楷書小字云：「女弟子文瑛習禮好學，臨習古人畫本，頗能得其大略。瑛也能淑，若是有恆，所謂『久則徵』，望功之成，非難也！丙申季冬，余講經東海，瑛來省，余為書聯勉之。西山逸士溥儒記。」【三六】

丙申（一九五六）年底，心畬受徐復觀之邀往東海大師共講課三次，由弟子蕭一葦陪同，期間安和前往探訪時獲書聯相贈。從聯句跋文可見心畬對安和誠心篤學、臨寫古畫頗為欣賞，遂書聯予以鼓勵。此外，從心畬郵寄安和信札一通三開複印件，亦可見他對於安和、劉河北二人青眼有加：

人，日本伊藤女士、柴山惠子（攝影家陳驚賾妻）等。見杜雲之：《溥心畬先生的晚年生活——溥心畬先生逝世十周年紀念》，《大成》第一期，第三三頁，引見《溥心畬傳記資料》（一），第四一頁。

三五、詹前裕說：「安和與劉河北是最早拜師的兩位女弟子，安和擅長工筆人物，溥心畬待她如親生女兒。」見《溥心畬——復古的文人逸士》，台北：藝術家出版社，二〇〇四年五月，第一三六頁。

三六、見佳士得香港二〇一九年五月二十八日第一三二五號作品。

安和知悉：前日將《寒玉堂畫論》一書寄與黃校長，得其回信。知其願附鉛印一千冊，送余五十冊，當即作書覆之。因聞此次印書係師生集資所印，余受五十冊於義不合。若全不受，料黃校長又決不肯。故告明只受十冊，因台北學生多無恆心，兼少篤信好學之意志，求速成以求名。且此書文義較深，其要訣若不講解剖晰，亦難明了。不得其人，亦不願傳授此書。俟印成後，汝與河北當有二本。余至台中時，再為汝二人詳細講授，熟讀此書，必有成就。

又寄交黃校長《慈訓纂證》一書，乃余昔日所秉承先母慈訓，追憶筆錄，每條證以古來聖母賢媛之事，此女教之正宗。俟黃校長抄閱後，自然與汝二人讀之。

又寄與河北行書千字文一分，因手邊只有一分，汝可與河北分寫。寫時可用臘紙印於原字上摹寫，必須摹寫多遍，始可見功。再詳計其偏旁姿式與全體結構，始能背寫，此必久而見功。此間學生，雖有好學者尚及汝二之篤厚，惟女生姚兆明，事余猶父，尚可教誨。教風日下，有德有守之士，又不在位，非一日一朝之故也。餘無別囑。余讀書無暇，今後只作一函，或寄汝或寄河北，可共讀之。師溥儒手字。

心畬此函與安和說明：一是《寒玉堂畫論》將要出版印行，心畬得樣書十冊，台北學生多無恆心篤學之志。又認為此書精要難明，「不得其人，亦不願傳授此書」，安和、劉河北可各獲贈一冊，屆時再為安、劉二人講解此書內容。器重之情，溢於文字之外。二是《慈訓纂證》為追憶慈母筆錄，為「女教之正宗」，規勸安、劉二人閱讀。今所見佳士得香港拍賣之《慈訓纂證》抄本、鉛印本兩種，當即心畬先後寄予安和閱存。三是以臘箋摹寫溥氏自編《千字文》，了解書體結構。四是稱許姚兆明為人篤厚好學。

心畬此函提到學生姚兆明篤厚好學，事他猶父，據此判斷信件應該寫於一九五五年五月離台赴韓以前。姚兆明一九五四年底或一九五五年春拜師，一九五五年五月十一日，心畬與朱家驊、董作賓赴南韓講學，隨後又轉往日本，直至一九五六年六月才回到台灣。同年，溥孝華與姚兆明訂婚。只有在一九五五年五月前，心畬才能對姚兆明有所認識和肯定。至於信中提到《寒玉堂畫論》出版之事，可能即為一九五八年世界書局印行本。

一九六三年五月二十七日，心畬診斷為淋巴線癌，身體漸次虛弱，仍手書繪畫不絕。至九月，乃積極整理舊作書畫，一一題款，並整理詩文稿，出版《華林雲葉》、《慈訓纂證》。[三七] 十一月十七日下午四時，安和赴台北探視病情，心畬口不能言，掙扎坐起手書「千里省師病，古無今有之……」詩未就，便囑溥孝華代為抄錄「日月明明天秋晚，紅葉……」，詩未完便已支撐不住。[三八] 此二紙未完詩句，是為心畬生命中最後的詩句。第二詩紙上有安和以鋼筆藍墨水寫記：「五十一（二）年十一月十七日下午，余由台中趕赴台北探師病，師口述此詩句，孝華師兄筆錄。」[三九] 心畬希望在離世前與視若己出的得意弟子安和再見一面，遂囑咐家人通知安和到台北探望，於是留下他生命裡最後珍貴的手跡。[四〇]

四、安和藏寒玉堂課藝內容

安和自一九五〇年起寄寓寒玉堂求學，至一九五三年回台中，期間得以朝夕追隨心畬受學，於傳統舊學及書畫藝術薰染良多，所獲心畬課藝手跡也

三七、見容天圻：〈溥心畬傳稿〉，原刊《中國書畫》，收入《溥心畬傳記資料》（三），第六至七頁。

三八、見杜雲之：〈溥心畬的晚年生活——溥心畬先生逝世十周年紀念〉，《大成》第一期，第三五頁，收入《溥心畬傳記資料》（一），第四二頁。

三九、見佳士得香港二〇一九年五月二十八日拍賣會，第一三三三號。

四〇、參見容天圻：〈西山逸士溥心畬〉（下），《藝文誌》第十五期，第二七頁，載《溥心畬傳記資料》（一），第二〇頁。

夥，數十年來珍而重之。二〇一九年五月佳士得香港拍賣所見第一三二一至一三四〇號，為安和舊藏心畬書畫成品及手稿。第一三二一至一三三八號拍品為心畬作品，第一三三九號為安和臨寫宋人山水冊頁，詳細如下：

拍品號	作品	書畫	備注
一三二一	思君令人老	水墨畫作	心畬隸書款。
一三二二	竹靜松寒七言聯	行書	孟頫溥儒行書款。
一三二三	前型內訓七言聯	行書	安和上款，溥儒行書款。
一三二四	偶磋敢向七言聯	行書	丙戌（一九四六）十月書贈安和，溥儒行書款。
一三二五	碧箋彩筆七言聯	楷書	丙申（一九五六）季冬書贈安和，溥儒楷書款。
一三二六	七絕《早秋》、《秋思》	行書	心畬草書款。
一三二七	七言詩	行書	溥儒行書款。
一三二八	王羲之《七十帖》	行草	心畬草書款，無鈐印。
一三二九	王羲之《寒切帖》	行草	行草儒字款。
一三三〇	迴文詩	行書	題「己丑內子作於西湖，甲午春為文瑛書」。行書溥儒款。
一三三一	《庚寅上巳修禊》詩兩首	行書	詩稿一式兩份。一份款印全，一份僅行書溥儒款。
一三三二	臨《兩度帖》、《懷讓帖》	行書	行書心畬款款無印。
一三三三	題詩絕筆	行草	此為心畬病榻中最後題予安和詩句「千里省師病，古無今有之」。
一三三四	《水薑花賦》【四一】	行書	庚寅（一九五〇）十二月心畬行書款。賦文見於《寒玉堂文集》。

四一、此賦收入《寒玉堂文集》，毛小慶點校：《溥儒集》下，杭州：浙江人民美術出版社，二〇一五年四月，第五二〇頁。

編號	作品	書體	款識
一三三五	臨王獻之帖（《新婦服地黃湯帖》、《鴨頭丸帖》、《東陽帖》、《豹奴帖》、《鄱陽帖》、《散情帖》、《阿姑帖》、《復面帖》、《嫂等帖》、《敬祖帖》）	行草	溥儒行草款。
一三三六	臨王獻之《草書九帖》前六帖（《江州帖》、《疾不退帖》、《消息帖》、《省前書帖》、《近與鐵石帖》、《知鐵石帖》）	草書	心畬行草款。
一三三七	致《蔣介石先生函》稿	行書	無款印。
一三三八	《望玉山》、《高雄客舍》、《望海》、《遣興》、《卜宅》、《己丑歲暮懷清媛夫人》等自作詩稿六首	楷書	楷書款「西山逸士溥儒初稿」，無鈐印。
一三三九	安和《仿宋筆意山水》冊頁八開	設色山水	每幅楷書安和款。

此十九件書畫作品，有外界鮮見的《思君令人老》，體現心畬幽默風趣的一面；書贈安和楷書聯可視為心畬楷書參考的標準件；《題詩絕筆》是心畬一生最後文字，尤屬珍貴；致《蔣介石先生函》手稿文字是心畬難得之推薦函；其他臨帖及詩詞文稿，也是難得一見的手跡和作品。部分書畫從書法和款字判斷，屬於心畬早期作品，比較罕見。對於研究心畬早期書法及修訂溥心畬年譜等，具有一定的參考價值。

與以上所述作品相比較，最為特殊的是第一三四〇號拍品，保存了心畬詩、詞、文稿、臨帖、字謎，以及經史、格律等各類課藝手跡、安和臨摹學習作品等共三百五十六件。從大類分，略有：

（一）臨寫法帖；（二）詩詞文稿；（三）《慈訓纂證》抄本及鉛印本【四二】；

（四）書法複印件；（五）吉語德訓；（六）易經講授；（七）經史子集講授；

（八）說文及書法；（九）作詩格律；（十）書信格式；（十一）畫稿、繪畫

教學及其他；（十二）安和臨摹書畫。

以上十二項，大致可以將第一至四項劃分為第一類——屬於心畬自家書法

作品及詩文編著手跡，當係贈予安和之作品，以供她存閱、臨摹學習之

用；第五至十一項則歸為第二類——是心畬授課教學手跡，此即寒玉堂傳

道、授業、解惑之存證，亦為本文論述重心；第十二項單獨為第三類——

是安和讀書學習、臨摹的成果，文章不擬論述，仍別為一類，附圖於心畬

手跡之後。第一、第二類，依次論述如下。

第一類第三、第四兩項如前所述，為提供安和閱讀、臨摹之用。《慈訓纂

證》兩種版本，當如前函所言由心畬先後一併寄予安和，無容贅述。書法

複印件則有心畬行書《海石賦》、楷書《日月潭教師會館碑》、楷書《朱柏

廬先生治家格言》兩件，楷書《霜清石法》七言聯文等五件，留予安和存

念與學習。

第一項為心畬臨寫法帖，所見有：王羲之《袁生帖》、《知賓帖》、《適太常

帖》、《司州帖》、《旦夕帖》、《諸從帖》、《啖豆鼠帖》、《旃罽胡桃帖》、《疾

不退帖》、《兒女帖》、《平康帖》、《十七帖》；王獻之《江州帖》、《消息

帖》、《省前書帖》、《新婦地黃湯帖》、《鴨頭丸帖》、《東陽帖》、《豹奴帖》、

《鄱陽帖》、《散情帖》、《阿姑帖》；崔瑗《賢女帖》；王珣《三月帖》；孫過

庭《書譜》等。

此項臨帖以宣紙書寫，由於純粹日課，不是正式作品，紙張選料長短、大小不一，臨帖內容也不一致，有的一紙寫就多帖，有的紙片僅書數字。心畬還居住台北期間，除了出門會友及前往師大授課外，家居每日清晨起床梳洗早食後，便著書寫字畫畫，直到午飯後小作休息，又復臨池不輟。晚飯後，工作至十一時左右就寢，無間寒暑。【四三】在許多朋友心中，似乎臨寫書法和繪畫，儼然是心畬每日必然的工作，刻板而枯燥。啟功曾有文字記述心畬的書法曰：

至於先生（心畬）自己得力處，除《苦筍帖》外，則是《墨妙軒帖》所刻的《孫過庭草書千字文》，這也是先生常談到的……後來先生得到延光室（出版社）的攝影本《書譜》，臨了許多次……最可惜的是先生平時臨帖極勤，寫本極多，到現在竟自煙消雲散，平時連一本也不易見了，思之令人心痛。【四四】

可見心畬在一九四九年前的大陸時期，已是「臨帖極勤，寫本極多」，臨寫法帖是他數十年如一日持續進修的功課。啟元白先生泉下有知，天壤間猶存心畬臨帖多紙，又不知作何想了！由是觀之，心畬在台北期間的書畫臨摹和創作，只是心畬在藝業上的堅持與奮進，似乎不必視為刻板沉悶的工作。職是之故，一九五八年冬天早晨，心畬在香港旅館裡才會驚喜地向萬大鋐說：「我的字有了自己的東西。」【四五】只有數十年如一日地沉著堅決用功，才能追比前賢，在中國書法史上佔有一席之地。若天假心畬十數年，想必他的書法會更上層樓。其實，心畬的生活自得其樂，並不刻板枯燥，除了日日臨池外，心畬最大的消遣是閱讀武俠小說，畫些《西遊記》連環圖畫。逢周一、三、五上午，還會到泉州街方震五家中畫畫、唱戲。【四六】古

四三、參見萬大鋐：〈西山逸士的幾段逸事〉，《傳記文學》第五卷第五期，第五〇頁，引見《溥心畬傳記資料》（一），第五〇頁；又見宋子芳：〈先師溥儒十年祭〉，《中外雜誌》第十四期，第一一〇頁，引見《溥心畬傳記資料》（一），第三六頁。

四四、參見啟功：〈溥心畬先生南渡前的藝術生涯〉，《新美域》，二〇〇五年四月，第七一、七三頁。

四五、參見萬大鋐：〈西山逸士的幾段逸事〉，《傳記文學》第五卷第五期，第四八頁，引見《溥心畬傳記資料》（一），第四九頁。

四六、參見張目寒：〈溥心畬二三事〉，《中外雜誌》第一卷第一期，第二一至二二頁，引見《溥心畬傳記資料》（一），第五三至五四頁。

人云：「工夫在詩外」，作詩如此，寫字畫畫到了某個境界以後，追求的也是工夫在筆墨之外的生活和韻趣。

至於第二項為心畬自家所書詩詞文稿，此類手稿部分完整，也有僅存殘句，如詞作僅見的【踏莎美人·乙未中秋海上】條幅，至「碧海鏡中懸，漢無聲」止，檢視詞作，當是心畬書寫時遺漏了「銀漢無聲」的銀字，以故上片詞未寫就便成廢紙，卻為安和拾得存珍藏。其他詩作中也有書寫不完整的作品，均為安和一一保存下來。一般此類「作品」，為書畫家當下所不取，旋為棄紙，以致極少流傳。其實，此類作品固有殘缺之憾，但亦由此得見書畫家作品之別種風貌，猶屬難得。茲據詩、文依次論述如下。

安和珍存心畬自書詩作約三十餘件，往往書寫於短紙小箋之上，一般比較完整。如題《素心蘭》五言絕句：「昔賦瀟湘水，清芬楚客同。祇宜陶靖節，共此北窗風。蘭之素心者，逸品也。偶寫一枝並題。西山逸士溥儒。」【四七】又如題贈《默君詩家》：「鸞鏡珊瑚孰與儔，白華詩卷公千秋。琪琚照座皆桃李，異代應傳玉尺樓。默君詩家正。」此二詩書於短箋之上，前詩署款無印，後詩無款，不見於寒玉堂詩集之內，當是心畬在題畫前先行擬定之筆，可見他雖然詩才敏捷，題字作品及贈人之作，猶然用心不苟。大家小節，尤見一斑。又如以殘紙書《帶雪》五律：

帶雪搖空壁，翻雲撼石樓。渾如巴峽水，遠迸蜀江流。村女淘春粟，溪童擊釣鈎。三年棲瘴海，於此亦淹留。【四八】

從詩中詠述村女淘粟，溪童釣鈎等事，猜測可能屬於題畫詩。又如《洛社》

四七、此題畫詩無詩題，據內容擬定。

四八、此詩書於小紙片上，左方撕裂成殘缺狀。詩無題，姑取首二字為題。

五律詩：「洛社群賢集，陽春暮景遲。絳桃經細雨，郁李桂高枝。共結青蓮社，同賡白雪詩。高風支遁，還似永和時。」此類題畫詩大都書於短小紙片上，有的書寫數句便驟然斷絕，如《虛閣臨流水》詩，寫至第五句「青峰似」後便戛然而止，不知何故。

除了題畫詩外，詩稿中有心畬專門記詠台灣時期的詩作，彙集十九首成一紙，以蠅頭行書寫就。詩以早歲所作《憶昔》領首：

憶昔軍書急，要盟在馬關。纔聞失旅順，已報割台灣。使節來何遠，王師戰不還。殊方悲往事，空望舊雲山。

此詩憶懷一八九五年清廷簽署馬關條約後，割讓台灣、澎湖、遼東半島予日本。然而，弔詭的是，清室王孫溥心畬竟在五十五年後遷居台灣，滄海變幻，殊為難料。《憶昔》詩作於渡台初期，以此詩帶領後面的台灣時期詩作，而又繫心畬生平一以貫之。遙想當時心畬吟罷書就，想必別是一番滋味在心頭。據此卷後詩題有《日月潭》、《番家》二首、《台南道中》二首、《蝴蝶蘭》、《愛玉子》、《日日春》、《擁劍》、《蜻蜓》、《羌》、《地獄谷》、《高山番》二首【四九】、《台灣遇外兄子津》、《番村》、《遠客》、《登赤嵌樓》、等合共十八首。從詩題所見，心畬所遊主要是台中、嘉義、台南一帶。其中《愛玉子》詩頗有傳說，自注云「生嘉義山中。有女子名愛玉，浣於溪，見水面成凍，掬而飲之，涼如冰。蓋樹子錯落，採之有漿，拾歸賣之，以養其親，遂名曰『愛玉子』。」愛玉子的名稱來源，對於遷台不久的心畬而言是新鮮事，故於詩題後自注耳聞傳說，亦見心畬聞事勤於記述的習慣。檢閱《溥心畬年譜》，心畬一九四九年九月遷台後，一九五〇年在高雄舉辦

四九、《高山番》詩二首，前一首見於台北故宮博物院藏心畬繪絹本《番人射鹿圖卷》；又見《南遊集》卷上，毛小慶點校：《溥儒集》上，第三五〇頁。詩後自注云：「番酋有劍藏三世矣，昔先忠王始封，賜白虹之刀焉。辛亥九月先兄出奔齊，奉刀以行。白虹佐命久宣勳，離亂空感番劍之事，遂賦此詩。教葬虜塵。不及番兒腰下劍，光華猶得耀龍鱗。」心畬睹刀思昔，不禁有所感慨。白虹刀後由溥偉子毓嶦所有，一九四九年後幾經輾轉，又入藏恭王府中。

展覽，後遊台南，農曆年間於彰化度過。春節後遊關子嶺、阿里山，於台中舉辦書畫展。[五〇]則此十八首詩，可能即作於一九四九年冬至一九五〇年初春期間。此卷詩中文字有塗抹增刪痕跡，顯然屬於未定稿，又不見於心畬已印行詩集中，或為心畬編輯時所遺。

其他散見詩作，諸如《暮春遊林氏園》、《女冠》、「二八深閨裡」，以及「蘇堤楊柳碧毿毿」，「丹楓搖落雁南飛」等書於短小宣紙上的詩作，都有助於來日補訂心畬寒玉堂詩集。

安和藏心畬手書文章，所見有《記客雞》、《論吳鳳事》、《詩鳥獸蟲魚賦》、《賭卦序》、《簡忠節先生傳》、《族黨論》、《易訓篇》、《序黃君壁殘文》[五一]、《太白祠銘》、《孟子王齊論》等。這幾篇文章，有時政、論事、記人、述鳥獸蟲魚等，表現出心畬各色文體皆擅的特點。《論吳鳳事》、《簡忠節先生傳》、《族黨論》、《易訓篇》、《太白祠銘》諸篇見於文集之中，不必贅述。[五二]《記客雞》、《詩鳥獸蟲魚賦》、《賭卦序》、《序黃君壁殘文》、《孟子王齊論》各篇不見文集收錄，當係心畬佚文，尤顯珍貴。如《記客雞》小文雖短，遇事深思、辨人禽之智，發人深省，茲引原文如下：

余遊北山，天將雨，客曰：「必晴。」問其故，曰：「吾以雞卜之也。雞夜啄粟，唧唧然不歸其塒，明日必雨。蓋防雨降而求飽也。反是則晴。」夫禽鳥之性，渴飲而饑啄。動則飛，倦則止耳。且感時氣而知晴雨。今夫趨利萬殊，詭道百變，蹈白刃、犯水火而不見其害者，利欲蔽之也。《易》曰：「精義入神，以致用也。利用安身，以崇德也。故神以知來，知以藏往。」及其蔽於利欲，則離妻失其明，師曠失其聰。豈人之知，果出於禽

五〇、見龔敏：《溥心畬年譜》，第一〇一頁。

五一、此文殘篇，原文檢尋不得，僅據內容自行擬題。

五二、《族黨論》、《論吳鳳事》、《易訓篇》，見毛小慶點校：《溥儒集》上，第五五一至五五二頁，第五五二至五五三頁、五五九至五六一頁；《太白祠銘》，《溥儒集》作《采石磯太白酒樓銘》，見第五六三頁；《簡忠節先生傳》，《溥儒集》作《簡忠潔先生傳》，見第五九五至五九七頁。

鳥之下哉！

此篇短文不記寫於何時，依安和所藏時間推測，可能是心畬寫於台灣初期。文中述記心畬遊北山將遇雨，而朋友以傍晚雞按時而歸，認為必晴。翌日索問因由，答是雞在雨前須要儲食，按時而歸可見雲深無雨。心畬由此引發人禽之辨：禽鳥渴飲饑啄，動飛倦息，能感知天地之氣，知所趨避。而人則受利欲蒙蔽，往往不惜以身犯險，導致身為利害。因此，心畬文末提出人禽智慧高下的疑問！人禽之辨，自先秦孟子已經提出分辨，在於人具有仁義禮智道德的自覺認知和行動，而禽則不具備善的知行能力。心畬熟讀經籍，自然知道孟子之義。此處提出與孟子所異的是禽鳥安生知天，而人則為利欲薰心往往「蹈白刃、犯水火」，不知避害。心畬由此思考人欲天理之辨，禽鳥遵循天時物理生存準則，而人雖有智，往往因欲蔽智，反為所害。

心畬是一位儒者，服膺於孔孟之道，又以經師自許，於經學義理多有釋述。從此篇《記客雞》小文，引伸到他早歲上書溥儀的《臣篇》，心畬數十年來以儒道為核心的思想是一以貫之的。

術系學生是有所區別的。劉國松說：

第二類是寒玉堂課藝內容，心畬設帳課徒，凡拜入寒玉堂弟子，與師大藝

很明顯地，他在藝術系教我們與在家中教入門弟子是有些不同的。入門弟子中亦有磕頭與不磕頭之分，磕頭的學生，完全依照傳統的學徒制，可以搬進他家裡住，每天寢食在一起。除了讀書習字之外，還要幫助家中做些雜

《論語》、《詩經》開始。【五三】

從劉國松的記述可見，心畬的弟子分為外部藝術系學生，內部寒玉堂弟子兩大類。至於寒玉堂裡面，又細分為內外兩種，不磕頭的是外門普通弟子，只隨他讀書寫字繪畫；磕頭入門的才是核心弟子，同屋住宿飲食，日夕薰染其中。心畬視為己出的安和，自然是寒玉堂的核心弟子，因此才能獲得許多書畫賞贈，也得以保存了心畬許多的課藝手跡。

心畬教弟子以經學為基礎，首倡德行，每有「吉語德訓」的書示賜予。如安和所藏即有楷書「德頌」、「誠以接物，勤能有功」、「此斯焉，可風乘」、「事到萬難須放膽，理當兩可要平心」等，均為儒家誠、德、君子思想及為人處世之體現。吉語以紅紙書就，如「戩穀」【五四】、「千祥雲集」、「頤福迎祥」、「履豐臨泰，晉益鼎升。同人謙豫，大有咸恆」。此等吉語，均為春節時張貼門楣的吉詞，或為心畬賜予安和。一九五〇至一九五三年，安和自台中遷居台北寒玉堂中，此類紙幅短小，唯有寢食在同一屋簷下的核心弟子，才能得而藏之。

心畬深通經學，對於《易》學，有他自己的體會與認知，也時常為弟子講解《易》學。李宗侗曾記憶說：

這同我那年拜年出他家大門時，看到門框上貼著他親筆寫的紅對聯，文字我現在記不清楚了，只記得是與《易經》有關係的典故。那時報紙上正登

五三、見劉國松：〈溥心畬先生的畫與其教學思想〉，《溥心畬書畫稿》，香港：香港中文大學新亞書院藝術系，一九七六年五月；《大成》，第三五期，一九七六年十月，第十七頁。

五四、語出《詩經·小雅·天保》，一釋福祿，一釋盡善，後世用為吉祥之語。

五五、參見李宗侗：〈敬悼
溥心畬大師兼述清末醇王
對恭王政爭的內幕〉，《傳
記文學》第四卷第二期，
收入《溥心畬傳記資料》
（一），第七一頁。

五六、參見江兆申：〈清高
雅逸——春風化雨話溥
門〉，《大成》第六一期，
收入《溥心畬傳記資料》
（二），第十一頁。

五七、見《溥儒集》，第
五五九至五六一頁。

著他為學生教畫以外，另外給他們講《易經》。【五五】

李宗侗所記《易經》紅對聯與前文吉語所及「履豐臨泰，晉益鼎升。同人
謙豫，大有咸恆」應屬相同之作。寒玉堂弟子江兆申也記述說：「當我第一
次謁見溥心畬先生的時候，先生說：『做人第一，讀書第二，書畫只是游
藝，因此我們不能捨本而求末。』那時先生住在臨沂街六十九巷十七弄八
號，正在開講《易經》。」【五六】從李宗侗、江兆申的文字記載，可見心畬除
以《易》學教弟子外，也以《易》學應用在生活之中，甚至以《易》學撰
文說理。如《易訓篇》為上蔣介石即是，文中云：

王好易，請以易言。上下不親，暌之象也。訓典不明，蒙之實也。眾情
雍塞，否之道也。滅德阻兵，困之端也。左有《洛書》，變化不成；右有《河
圖》，洪範不興。臣聞乾剛而健，坤靜而方，陰陽相薄，道窮則傷。屯始交
而難生，宜建侯而不寧。志居貞而匪寇，雖盤桓而志行。在比之初，有孚盈
缶。顯比之吉，惟正可守。以暗蔽明，日中見斗。恭己下人，尊賢無咎。謙
之六二，隨之上九。交陰陽之謂錯，引六爻之謂綜。履剛柔而得中，艮行止
而為用……【五七】

文中所述乾健、坤靜、屯難、建侯等，均是以《易經》內容為根本，從易
理申述說明時事。然而，心畬是如何教習弟子《易經》呢？從安和藏相關
小幅紙張手稿所見，心畬大概從《易經》與《河圖》、《洛書》的關係，西
周至漢儒相關著述，講說《易經》的形成與發展的歷史。然後，才是《易經》
的內容：根據乾一兌二離三震四巽五坎六艮七坤八為次序，依次寫畫八卦
符號和爻象加以解說。最後，心畬回到以儒道為本位，申明君子知時，不

憂不懼之理，以德釋《易》。

其他所見材料有「灼龜」圖，繪一龜殼作灼裂狀；於另一紙書「灼」、「龜笙」、「草」、「兆」、「笙短龜長，不如從長」諸字，當係授課時之內容講解，教導學生灼龜和笙的分別。由於這批《易》學教材手稿，大多是書寫於短小片紙上，在缺乏當時課藝筆記的相互配合下，只能根據手稿推測當時教學的大概模式。

從現存資料所見，心畬在寒玉堂中為弟子講授《易》學外，以經學自許的他亦為弟子講授《詩經》、《論語》、《左傳》、《禮記》等書。如手書「詩言志」、「風雅頌賦比興」、「屈原宋玉」、「些兮《九歌》」，由《詩經》本旨及六義而至屈、宋《九歌》等講授。【五八】另外一紙書有《詩經·豳風·鴟鴞》：「迨天之未陰雨，徹彼桑土，綢繆牖戶。今女下民，或敢侮予？予手拮据，予所捋荼。予所蓄租，予口卒瘏。予未有室家。予羽譙譙。」此詩以鳥與巢喻國家與人民，尚賢貴能，知「未雨」而「綢繆」，即無所畏懼。

《孟子·公孫丑上》曾引而論之：

孟子曰：「仁則榮，不仁則辱；今惡辱而居不仁，是猶惡濕而居下也。如惡之，莫如貴德而尊士，賢者在位，能者在職；國家閒暇，及是時，明其政刑。雖大國，必畏之矣。《詩》云：『迨天之未陰雨，徹彼桑土，綢繆牖戶。今此下民，或敢侮予？』孔子曰：『為此詩者，其知道乎！能治其國家，誰敢侮之？』今國家閒暇，及是時，般樂怠敖，是自求禍也。禍福無不自己求之者。《詩》云：『永言配命，自求多福。』《太甲》曰：『天作孽，猶可違；自作孽，不可活。』此之謂也。」【五九】

五八、心畬應該是以《詩經》為文學，故又及於屈、宋《楚辭》。與傳統以《詩》為經學的分類不同，本文為便於敍述，仍按傳統分類。

五九、見楊伯峻譯注：《孟子·公孫丑上》，香港：中華書局（香港）有限公司，二○一○年八月，第七五頁。

一九四九年後，歷經巨變的舊王孫溥心畬遷居台北，於寒玉堂中抱膝講學授弟子此詩，以及《孟子》中引述孔子「能治其國家，誰敢侮之」之句，襟懷之中當別有感懷。

《禮記》教學方面，今存手書短紙「執虛如執盈，入室如有人」，教導學生處世謹慎，以盈為戒，以虛為懷，持君子「慎獨」之旨。又如手書《周禮》句：「五家為比，五比為閭，五閭為族，五族為黨，五百家為黨。」此句之後，附有三行文字：「無所往矣，宗廟亡矣，今日尚矣，歸何黨矣？師耶師耶，何黨之耶！」此數言當為心畬授學之時，因念故國宗族，感時隨手書就，不意為安和一直保存下來。此類肺腑真情流露感慨之語，鮮見於心畬筆下，故民初之時便有人譏諷心畬所作為「空唐詩」。其實，心畬並非沒有家國沉鬱悲痛之情，只是往往所作詩詞多寄情景語，是在新朝下舊王孫不得已的隱晦生存之道。

又如心畬手書：「君子人不是憂慮他自己窮，乃是憂慮他的名譽不能夠顯達，不是憂慮他自己困難，乃是憂慮他的學問不夠。」此句是心畬的白話翻譯，原句應該來自《論語・衛靈公》：「君子疾沒世而名不稱焉！」又據此引伸君子之道：「唸書要勤，對待人要客氣，說話要有信實，這樣不可以叫他君子了嗎？」當源於《論語・述而》：「子以四教：文、行、忠、信。」

又有一紙書「孔伋子思」、「軻子輿」、「七篇」、「孟子之功，不在禹下」、「楊朱」、「墨翟」、「魏都」等；後又書「乘平聲」、「物雙曰乘」、「四馬曰乘」、「驂乘」、「服馬」等。據文字推測心畬當時在教授《孟子》，以致敍述孟子受學來由，以及其功績，乃致傍及當時的楊朱、墨家諸子之學，

以及「乘」的聲義等。

經學之餘，亦見存心畬手書史部、子部和集部之授課材料。如《左傳·桓公二年》：「宋督攻孔氏，殺孔父而娶其妻。公怒，督懼，遂弒殤公。」《左傳》記述魯史，雖分隸經部，亦作史觀。又如一紙繪秦晉齊魯王畿諸國，手書「聖經賢傳」、「《春秋》，魯史，二百四十二年」、「《左傳》、《國語》、《國策》」、「公羊高、穀梁赤、左邱明」等，可見心畬以《左傳》為經、史並重的書籍，在傳統的四部分類法的觀念上，又有所改變。其他如心畬教春秋戰國史以短紙書「齊魏趙燕秦吳」國名，國下又書以「司馬穰苴、孫臏、田單、公子無忌、信陵君、廉頗、李牧、趙奢（馬服君）、趙括（徒讀父書）、樂毅、白起（武安君）、王翦、孫武」等武將名臣。從紙上分類，大致可以看出心畬教學生時，先從國家分判，然後以名臣武將為綱領，以人物為中心敘述歷史事件。

從另外一紙書「著其微」、「左遺拾、右補闕」、「司馬談」、「屈完」、「世官為族」、「帝王本紀」、「世家」、「列傳」等。推測是心畬教授弟子《史記》課程時隨手書寫的筆記。與此相同的還有一紙，書寫了「田光」、「太子丹」、「博浪錐」、「孟賁」、「夏育」、「范仲淹」等人名地名，又書「血勇之人」。又如紙書寫「留侯」、「瑯琊嶧」、「圮」、「五世相韓」、「齊楚燕」、「易水」、「咸陽」等。從內容來看，兩張短紙敘述的都是以留侯張良為中心的事件，大概據《史記》以人述事，穿插歷史事件，以事評鑑不同之人天性秉承各異。據《史記》教學的材料，尚有一紙書「鉅鹿」、「項梁」、「富貴不歸故鄉，如錦衣夜行」、「大丈夫不死則已耳，死則成大名耳。王侯將相，寧有種乎！」又書「吳廣」、「壯繆」等。據此推測心畬當時正在教

弟子《史記》中的《陳涉世家》、《項羽本紀》諸篇。

子部見有「秦勇於公戰，怯於私鬥」、「可為痛哭者一，可為流涕者二，可為長嘆息者六」、「越十年生聚，十年教訓」等。此以漢賈誼《治安策》為教學內容，而又傍及其他歷史事件。

集部見有一紙書「韓柳」、「韓（琦）范（仲淹）」、「李杜」、「房杜」、「陶謝」、「蘇黃」等魏晉唐宋古文詩詞大家名姓。據此推測，是為學生講解文學方面的作品，仍然以人為中心講說作品，與史部授課方式相同。

四部以外，是六書學與書法的傳授。中國傳統的學問，大多建基於對文字的掌握，漢代以後《說文解字》的學習和研究是一座繞不過去的大山，至清代形成了研究六書學的頂峰。心畬童年受學的時候，便已熟習《說文解字》。因此，《說文解字》自然是寒玉堂中不可或缺的課程了。所見心畬教學與《說文解字》相關的有一紙條，書寫「兒」、「牛」、「半」、「本」、「舉」、「維」各字，字體或作篆書，或作行書，或作楷書。從紙上字形、字義的書寫，可以確定是心畬在教授《說文解字》，而又隨手寫在紙條上。

掌握文字的形成與演變後，便是書法的教習。所見心畬書寫在紙上有：永字八法、國引妙織、游絲書、飛白書以及一波三折、如錐畫沙、如印印泥、折釵股、屋漏痕、使轉、無垂不縮、無往不復等書法技巧；還有楷書點、劃、撇、捺和起伏的示範。除此以外，心畬尚有示範人、水、女、木、月、火、土、金、草、心等部首各種書體。可惜僅存授課時示範稿，不能明確知道心畬當下如何解說、傳授書道內容。

按照心畬童年所學次序，讀書識字明理之後，便是學作詩文和信函格式，以符合經世致用的目的，作詩和書信是寒玉堂重要基礎課程。

首先，作詩需要掌握對偶和平仄，所見疑是安和鋼筆手書兩字和三字對偶，分別寫了「吟詩」對「喚酒」；「帆影」對「櫓聲」；「遠舟」對「高閣」；「梨花月」對「柳絮風」；「雲淡淡」對「月茫茫」；「澗邊松」對「牆頭杏」等，不知是安和上課的筆記，還是作業了！但是，另有一紙以硃砂寫成的對偶，在眾多紙張中非常醒目：「絳英」對「蘭心」；「雪中梅」對「雨如絲」。又有一紙墨筆書寫「溪光」、「月影」、「雲影」；另一紙寫「庭草綠」、「林間月」、「柳含煙」、「雲出岫」等，毫無疑問都是心畬的手跡了！

平仄分辨方面，因為歷代語音的變化，加上各地鄉音的不同，教學和學習都比較困難，許多時候需要依賴熟讀和記誦。為了教導學生，心畬將詩寫在紙上，文字旁標示「⎯」和「︱」的平仄符號，如手書「輕舟隨落月，魚戲水中花。朱樓垂柳外，野寺鐘聲遠」。分別標示為「︱︱⎯⎯︱，⎯⎯︱⎯⎯。⎯⎯⎯︱︱，︱︱⎯⎯︱」。在安和收藏的寒玉堂課藝裡，諸如此類心畬以詩句教授平仄的紙箋例子，不勝枚舉。

信函格式方面，因為學生眾多，文化程度深淺各異，心畬於是統一從頭教學。從所見五幀紙上，諸如「鈞鑒」、「惠鑒」、「安啟」、「玉展」、「手拜」、「端肅拜」、「左沖」等敬稱；乃至於「懷念」語如「每懷靡及」、「馳情無已」、「良深孺慕」；「信尾語」如「臨書不盡所言」、「諸希諒察」；最後收尾語」如「即頌文安」、「儷安」、「著安」等；「久未通信」則教導「久

疏申候」、「引領天涯，每懷雲雁」、「未及奉簡」、「久未聆教」等：「接到來信」又如「頃奉手教」、「得汝來書」、「得某日書」等。五幀紙上僅是心畬授課時隨手所書，僥倖得以保存，不致湮滅。遙想當年心畬端坐寒玉堂中，手挾香煙授課的情景，謦咳珠玉，不禁神往。

最後，是畫稿及繪畫教學。心畬與很多老師一樣，會為學生做繪畫示範，贈送學生作品。從安和保存的作品來看，有山水、人物，也有山石、花卉、松針、鼎爵器物等畫稿。其中尤以人物圖《思君令人老》、《我對鏡兒笑》、《眾善奉行》、《苦力交通房》等作品比較突出，展現舊王孫幽默風趣的一面，也是心畬畫作中少見的作品。除了示範稿外，有一紙是心畬教導學生：用墨染頭髮石頭、赭石分面部陰陽、用赭石鈎面手、用墨畫眼、下唇用羊紅或胭脂等十三條，無有保留，真真是金針度人。

又一紙書「筆」購買，有円通大中小三種，售處「東京都銀座五丁目鳩居堂」。又有排筆、各種畫筆（狸毫、貓毫），標示售處是東京都地下鐵上野（喜屋）無忍池附近等。另一紙書購買「紙、顏料」說明，紙有「鳥之子紙、白麻紙、絹」等，顏料在石青、石綠處，特別小字說明「此二種說明要中國所用純礦質製成者，不要化學製的，不要西畫日本畫所用的。須要告明要張大千先生、溥儒所用的」。從這兩張紙上的內容所記，大約可以歸納幾點：一是心畬對於繪畫材料的重視；二是稱張大千先生，尤見尊重；三是心畬授學不存私心。

安和保存心畬的寒玉堂課藝手跡，遠遠不止以上的內容，比如還有便條「不必等吃飯」、「安文瑛、劉文瑾、文瑜、文珊、文琪」，以及致蔣介石函稿、

字謎等等。三百多件手跡不完全是心畬在課堂時寫就，因為傳統師徒授學同一屋簷飲食，起居侍坐，待人接物，都是薰陶和傳承，固然也屬於學習課程之一種。如此，我們方能理解寒玉堂為何有內門叩頭弟子和外門弟子的區別了。

五、結語

以上根據安和藏溥心畬寒玉堂課藝材料，對於心畬在恭王府的學習、安和的拜師受藝，以及寒玉堂課藝內容大致作一梳理、探究和闡述，並由此管窺二十世紀五十至六十年代寒玉堂的授課模式。

心畬出生成長於帝王貴冑之族，自幼受奉儒家之學，及長既不能立功於國，立德於鄉族，乃以著述學問立言為本。所以，他總說學問第一，詩文第二，書法第三，丹青則為末端。又常云能作詩寫字，便能作畫，在在顯現他散發出的傳統士人思想。凡此種種，都因為繪畫在中國傳統士大夫精神裡屬於自娛之藝，屬於雕蟲小技，而與「己欲立而立人，己欲達而達人」的儒家修齊治平之理念不合。所以，寒玉堂中多教弟子讀書治學，吟詩作文，乃至於書法用筆，而將繪畫置於末端，使得許多要從心畬習畫快速成名的弟子大感頭痛。其實，這些慕名而來急於成名的士人，無法理解夫子之道，心畬希望教導寒玉堂弟子成為具有士大夫精神的士人，而不僅僅是一名書法家或畫家。只有具備了士人的志向、情懷和氣息，才能浸淫在古代文化之中，親近古人，得其神髓。

心畬以王孫之貴，長而亡國無家，隱居西山，胸懷鬱結寄情文字書畫。恰恰因為這種不得已的時局和情緒，成就了他的書畫家身份，實屬無心插柳之事。從安和藏三百多件寒玉堂課藝稿件中，尤見心畬博學強記，著述之餘，吟詠等身，並兼學者、詩人、書家、畫家四種身份。這樣的身份在中國古代並不罕見，即使在心畬同時代的十九世紀末至二十世紀初，也在在有之。只是，往往具有心畬的天賦，而缺乏地位和環境等因緣；具有地位和環境，又缺少了心畬的天賦。心畬幼讀經史，以經國大業為本，所學為治民之業，與其他官宦世家子弟乃至於庶民存在根本性的差異，這也是心畬筆下山水清逸出塵的活水源頭。

寒玉堂課藝稿是一份重要的紀錄，系統地保存了末代王孫的志業、思想、藝術與道統。我們上溯元明清三代，著作、書畫作品傳承匪易，更遑論如許多的手跡流傳了；側視心畬同時代的書畫大家如張大千大風堂、吳湖帆梅景書屋等人，此類系統性授課的第一手文獻資料也不多見。安和出於對老師的尊敬和手跡的珍愛，保存了寒玉堂課藝材料將近半個世紀，這也許是上蒼對於舊王孫的一種厚報吧！

傳道授業

一・臨寫法帖

心畬

日常以宣紙臨寫漢晉唐人法帖，作為日課，數十年如一日臨池不輟。

由於不是正式作品，紙張選料長短、大小不一，臨帖內容也不一致，有的一紙寫就多帖，有的紙片僅書數字。此處所見心畬臨寫有：崔瑗書帖一種、王羲之書帖十二種、王獻之書帖十種、王珣書帖一種，以及孫過庭《書譜》等。書法家臨寫古人法帖，因為非正式署款作品，較少為人重視，以故流傳少，故啟元白有「思之令人心痛」之嘆息。

三六二幸及七十約志理氣節達此大業也
接役勤加頤養善馬事無不順接之人理自然
以雨庫半但以為諒約喜畫平

十月廿七日筆之欣月兩十日二廿去而雨
兗室切以先達不盡畫方久慇情慇慇
少易力因河習為去不之以蕃慇欣傷

十七日先書郗司馬未去
即日

十七日先書郗司馬未去
即日得足下書為慰先書
以具示復數字
吾示粗佳慰

新婦服地黃湯來似減眠食尚未佳憂懸不去心君等前所論事想必及謝生未還可耳進退不可解憂患之事邇鴨頭丸故不佳明當必集當與君不審阿姨所患得差若以今意陽當復平安審頃去情那得令甚那佳不遂至為數日月

二謝

司州供給寥落
大事
旦夕
小大佳也知州將桓
情至
去月問凶婦等
都陽書佐諸舍便
有草草具不
嫂情
能不
默之

經淖而招云此過云云

比迄見粗可喜疾故爾耳

當復遠以至為歎念過了

歡喜果儻如何今

以反能歡不

丙二梅鄢的桃葉二種去

三主或謂乃爾如見頓首

汝不乎乃以此故言又回已

近与丞相子尚在今世頭兒可言

慰汝比敷々遂不堪

暑氣力恒優恐是患

風大郁將息近似小

郗

昨面小積美以不示

佳歌々傳已勤散毒

折挫接枝散時終得力

汝不必須散時終得力

那此藥甚佳想姊峯

歡不待還復眼遂差

安西旦無慈府君屬有

和靜久濟乃結同

人絕得此故當撰

其長綿論歃上六之段

慰吾憂耶冬間頗々笑

牧祖山夕還山陰与

之下所居必使君明

嚴使々前頗多歲

月令屬天寒擬道

遠為當歸方々不堪

不々念妳遠綠石

能遙永可

汀衡

丧中羲惶哀再拜再拜

了胡母之喪未走歲之

弛々岩之置言此必

言汝室言此々機

之此謀筏之此必發

宅公潛拔之實源光

一頃

夫人遂善平康也

不念可不念々復

面乎羲之頓首

新婦服地黃湯來似
冷眠食尚未佳憂
懸不去心君等前所
論事當必及謝生
未還可□今□□□不可
解□□此□□□□
鴨頭丸故不佳明當
必集當與君相見
不審阿姨所患得差
否極令憂側想東
陽諸妹當復平安不
審頃去情事漸差
耶汝郡今載甚不
能佳不二早晚至當
遂至郡深想望
蕳奴此月唯省書
亡不至慰悵深□
足情素耳

解□□此□□□□
鴨頭丸故不佳明當
必集當與君相見
不審阿姨所患得差
否極令憂側想東
陽諸妹當復平安不
審頃去情事漸差
耶汝郡今載甚不
能佳不二早晚至當
遂至郡深想望
蕳奴此月唯省書
亡不至慰悵深□
足情素耳

鄱陽書傳諸舍便
有月末具散騎書
情□草□未散遣奉
去月□□婦等後不
能爾深憂□□□
及更寒凕出入未□□□□主於
救情姨疾患□療□沉淹恐
至□必□□□□和晚□□
□□慮如此□□如□也
近奉阿姑告□平安極
慰人□歎之□不堪

情至草々未散遣奉
去月旦同承婦等疾不
能平復憂悶可言
然心白不宣疢內抜未去言至於
故情煩疹在療內區涼至
至按必為乃氽和晚途以時
多此氣如此乃白往佳為念耶
近奉阿姑告氣平安慰
慰人意欬々遂不堪
暑氣力恒疲恐是惡
風大都將息近以小

情既之深且々慈毒並隆
雨慶浮大肉書不見
奴表耶々忌之恨死少時
聞急浮奴手書辣娘子
志憂惟一時頓解以
死而更生今日已後但頭
風發信復思辣耶之善
少有痩惠江一三具辣令
浮遂東消息錄狀送
憶奴疢死石知何計使
浮遂東消息錄狀送
少有痩惠江一三具辣令
風發信復思辣耶之善
死而更生今日已後但頭
志憂惟一時頓解以
聞急浮奴手書辣娘子
奴表耶々忌之恨死少時
雨慶浮大肉書不見
婦知也
美傷念不一々言奴辣其
復以少可於言當六卜雖
濟遣愛勞菽大重氣不
形執力軽惡耶意多恐不
懷讓惠水邊身腫復利
遠具耶々勅

怀素 ... 之姜 ... 雅為 ... 士 ...

標生 ... 之名 ... 因為 ...

莊之 ... 道信 ... 君 禮 東妙撥勢

神仙 狂 起 ... 之因 ... 之工 ... 句

... 好 ... 為 ... 之 士 ... 雅勢之

為 方 ... 妙 ... 之 ... 為 ... 榴揚

古澹齋上　書譜　孫虔禮撰

夫自古之善書者漢魏有鍾張之絕晉末

稱二王之妙王羲之云頃尋諸名書鍾張信

為絕倫其餘不足觀可謂鍾張云沒而

羲獻繼之又云吾書比之鍾張鍾當抗行

或謂過之張草猶當雁行然張精熟池水盡墨

假令寡人耽之若此未必謝之此

乃推張邁鍾之意也考其專擅雖未果於前

規摭以兼通故無慚於即事評者云

彼之四賢古今特絕而今不逮

古古質而今妍夫質以代

興妍因俗易雖書契之作適以記言

而淳醨一遷質文三

變馳騖沿革物理常然貴能

古不乖時今不同弊所謂文質彬彬

然後君子何必易雕宮於

穴處反玉輅於椎輪者乎又

云子敬之不及逸少猶逸少之

修禊本瀟洒之事代子肇筆陳圖十分中意
執筆三手圖印新來新題
重塗既就比見南北派傳統
先有軍而覽經寫未洋
尚得隨而存不新編錄重新
活躍為妙途浮筆意
如伏之群內遂主理之之何
揮二世作層等乃阿里君之
寫名信家史深郁新浮之今
意宜善彈拂屋手堂桂以
未甫筆己住代礼新應者
民滋藜武義士不涂人亥家
新武適附增傳授祕妙者
加以塵靈不傳授祕妙者
保免職賞附二罩寬德勞
珍孤孤龍氣殊至于那步
當代巽遂見者世信拓物
目標先及其文之化隆自
新株小招之興拓形嚴忘宝
未尚至庶用钐孔但心古
不同姚實羣儒竟兄姚心習又

之正及輕重之意未必為此也
不獨起而求謹不郷豕也且
元常青王於蘭亡百英光精
於草輕波之二美而復少自
之撥草馬維失似生為長草
雖書工以勞而將渉為便捷
主路郷亞世素豈可而妄素
書天橫而種子而之于之亦
當化住出之因必有謀事
孤頫復參之以為恨安堂
以承之古日始右軍善之都當
獲安云物作雖不多而又差
時人邪但告而雖權以凡翁
之星善美不入以子而之豪獨
若右軍之筆札降波粗傳桃
昌實卒來菓涉乃備
任神仙延崇家萊以妹末
學執盒而情波等之住
考諸頖陸子而為威徐
之邪古而更私為之靈豪
之重見乃葉四重去時牛失
酸此而乃内歇毫已色少之仙

觀夫懸針垂露之異，奔雷墜石之奇，鴻飛獸駭之資，鸞舞蛇驚之態，絕岸頹峰之勢，臨危據槁之形；或重若崩雲，或輕如蟬翼；導之則泉注，頓之則山安；纖纖乎似初月之出天涯，落落乎猶眾星之列河漢；同自然之妙有，非力運之能成；信可謂智巧兼優，心手雙暢，翰不虛動，下必有由。一畫之間，變起伏於鋒杪；一點之內，殊衄挫於毫芒。況云積其點畫，乃成其字；曾不傍窺尺牘，俯習寸陰；引班超以為辭，援項籍而自滿；任筆為體，聚墨成形；心昏擬效之方，手迷揮運之理，求其妍妙，不亦謬哉！

情性形而下者，東強懷瀨之諸善者乎，古体兆獨老
瀨之諸善者乎古体兆擊老
壯之美四百嚴係注噬峯
玉入雲門匿寬電具異妙又
恭名彫諫瀨言峯由名名
雪而神帖務罕一氣也箴

一兩户雲雲秉言氣之名瀨娟
三氣也孤墨初夜四氣也
保我言去古五氣也電運鐙
留一氣也言言運勢歷三氣
如風懷日笑三氣也身事墨
美也秉氣之陳復芳兰
望門兩不如乃笑氣如
乃志兼五氣同美旦過手
蒙五氣文孫神彫葉
鴨兰世不逼家世何悦
當仁去曰言正言罩陳
雪要命学手帝風和
妙隆遠移諫滄信言
玉去教厭自不擬廂妹
不勤言氣無言之先生

庚寅（一九五〇）夏四月經句論此

江村消夏錄著錄者

傑考乘加以摹更一通時以
古為安題勒方留出此卷
先筆不宜草率涉其
真為脈貫生脈此為情性
以脈畫為情性生脈為脈貫
學業生脈不能朱字先章
脈畫得為乱文畫呈陸群
大弹打涉為一修通一家
備英八分足悟為章涵泳
先日第二家极不察易抹试
群風考學多難録攀奇
張益學雲次乃為精一經以
設經作伯美不其而難重
粮難先考不學生脈泥橫
目着已降不秘重善不
多而不遠此多精也能業
攀學章工用為变滴集
雁美為多做只蒙為焼
而通攀善精而先英源
而暢章務楷而使先後淩
之以風神沿之以将淫教之

知攀奇 張益學雲次乃
為精一涼以設經作伯美
不其為點畫粮難先考
降不學生脈泥橫自荒已
不遠此多群也理善攀
學章工用為变滴生後
美為多做只且
康寅二冬 胃琦句論之

筆法要沉勁……俟偶得晉氣晉骨始厚
古而道深加之二種枝粲
於諫濩墓書而弥勁弛葉
鮮莡石雲石而和暉妙于
骨力偽為道氣蓋善少昌

莡枯樸架陰主石省諫隆
煙媚云莪而潛負虔不
莡道諏于偽才晉筆沼少
擘古方林莪蕊室地物
而世伏葉沼漂二進信書
翠而樂氏是如偽王而乳
老莪莪龍求隆筆宗一反
而文生集為諧葉不隨之性

各須沼海負豆者為佳
俟亦道雲伏志又推强世
涅於敏古黄於物東稅為
去生於克范沼采土偽於
亲瑗謀勇志多於直
乘梗老瀚於潘溢連
粮梗老瑣直淡
重香於於寒龍輕瑣直淡
於傚古邨利之于偽豼
石莪乃闊宇乃又以寒

隆學亦不一家而之文生為諧
莪亦隨之性氣須連不道雲
俟于又推强世伏敏古
黄於物東稅為去於頃於
涅采古傚於寒瑗謀勇
志亡於東直粮梗古瀚於
潘溢連重香於於寒龍

若思通楷則，少不如老；學成規矩，老不如少。思則老而逾妙，學乃少而可勉。勉之不已，抑有三時；時然一變，極其分矣。至如初學分布，但求平正；既知平正，務追險絕；既能險絕，復歸平正。初謂未及，中則過之，後乃通會。通會之際，人書俱老。仲尼云，五十知命、七十從心，故以達夷險之情，體權變之道，亦猶謀而後動，動不失宜；時然後言，言必中理矣。是以右軍之書，末年多妙，當緣思慮通審，志氣和平，不激不厲，而風規自遠。子敬已下，莫不鼓努為力，標置成體，豈獨工用不侔，亦乃神情懸隔者也。

是以右軍之書，末年多妙

孫過庭

時文竟率人文以化其下
六說志之為妙直示法方俟
至置用未周而名郭王於
秘奧而波深之際已溶來
彬靈臺必珠修道通並畫
詩鬼蒙陶物芋察發去
之情將究好際之程諳
之音之迹記試云世方主
蒼氣畫畫墨非多實宗
村之益用儀邪不極象
琴富而為撐亙兼一聲集
一字之奇一字乃程為之法
直為不和和為不同留不岑
逞造六臨疲單悵方汪物
濃道枯泒克誰於方圓道
勁挺之曲血色弧已悔其行
苦羅宏文弘哀譚
令情周於孤上世習以手三
惶桃鳥自可肯兼狀而世
性運雖張為工聲苦辞
楯奇瑟雅弦芋選隱珠
和屋夐奥同燦日必剖

稜鬼猛戰筆諱中古家
弓兩歲之宮乃弓以於汗
爰弓就泉之和此及豪
於鄧家漬迫追至分宮
泉栖樣華臺老思他
出乃為七為時稱淺吉耶
以引永平中巧飛為山首
兔眛此見龍咏而史武以
目我手澄生翅被望賞
古目昌吳老及寬蓋古
朱乃低之以孫孫頻言以
之好倆以葉出之懼出
雞聲競賞家束之奇
罕豪峯諱之生將直尾
辛猱自高輕致逡消
毫古佩子之旦添波善
由弓古葉營山深賞和
傷亦島瓦志以至精通
成示潘於平目耶向史
奇音立膚虛學古
妙雲遙之使權尾淺紅
王孤曜呂伯以弘之稱民
乎未弓賞於毒老梅

太好藏又况横争折鉴
生掌幸興菜里逸神
以私川咸摅情拘志條而
因洪末方頓言吞已氣昌
脱驻起深波明眈嘆暖し
喜耿神睑淡方里藻雅
之文降墨目擊著居尚武
以逸漾科學志强名為騁
莫習分區呈去情勁取
言不言風貌之言陽部
信惜本末言地之以光生
墨情理来言實原去而殺
安言辥来言運用之方
路由已生现样仍没信平
日言里之一豪生之千里
哥云言偹字章可夢通似不
敬精手去旦敕為運用志
於精熱免旌書於宵謀
目於客之佩細之先掌
及眉灑添茬獨逸神
免之程於莘之以敕平莘
條庵丁之目沁兜主生掌言

勸取言不言風貌之

勸取言不言風貌之言
陽郡陰惜本末言地之以
光 情理来一言實原
去言重用
之方辥由已生现样仍没
信平言里之一豪生之
千里萄去言偹意可通
通以不敬精茬獨逸神
免之程不平

勸取莘習分區些光情

此乃之類，是也。用乖遷謬，題勒向背之

除繁去濫，睹跡明心者焉。代傳羲之與子敬筆勢論十章，文鄙理疏，意乖言拙，詳其旨趣，殊非右軍。且右軍位重才高，調清詞雅，聲塵未泯，翰牘仍存。觀夫致一書，陳一事，造次之際，稽古斯在；豈有貽謀令嗣，道叶義方，章則頓虧，一至於此！又云與張伯英同學，斯乃更彰虛誕。若指漢末伯英，時代全不相接；必有晉人同號，史傳何其寂寥！非訓非經，宜從棄擇。

民國四十一年十月二十一日於臺中寓所臨竟第一通

再度浮大內書石見
奴表耶々忌々怕死少時
間急浮奴手書報娘子
志憂悒一時頹解然
死而更生令日已後但頓
風盛信使郎報耶々差
少有疾患忌々二具報今
浮遂東消息錄狀送
憶奴々死石知何許使
遠具耶々勤
懷讓志水過身腫復利
形勢極惡耶意多恐不
濟遺慶勞藥大重氣
惟以少一於立臺六以雖
美傷令不一々言奴報其
婦知也　　書

弧拳音 陸滋草雪法乃
書精一譜以致夜作伯美
不其与駐重難難元岁
降不珍画美去為二
不遠此考如陸善察
草章工用为变滴生展
美名为他豆
康寅亥夏賢珍句论之

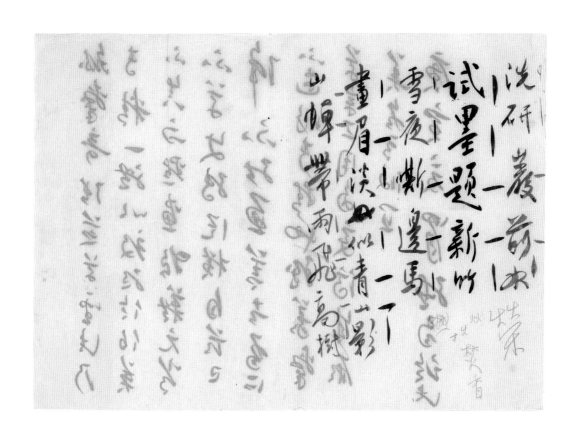

以手指撣末但乗

勤取芸習分運当告己情

是以右軍之書末年多妙
孙里

孫敬言一帖云風猩之

孫敬言一帖云風猩之言
陰都陰懶本来夷地之心
也　情理兼一言三及原
言二霰有弓諺未去運用
信不可由生之一霰生之
之方陸由己生抱樣以没
千里爲太去偹意弓連
通以不成精義籍處色神
能二趣不革

此上為諸魚方造弓弰戈
临流橋宮內函萡音戈
折掛桎桉外腥峯芒宮之
玄尚精搉之未美以況橪
不求以亲心弄精弓
以弓諸魚方造弓弰戈
临流橋宮內函萡音戈
折掛桎桉外腥峯芒宮之
云尚精搉之未美以況橪
不求以亲弄精弓希乞
乜

隆學宗不一家而三變生多耀
學之隆乎性气須以為海
負且志為煙煙六道思
但言又挺強世煙歌歌者
獎於物柔猛多者於規矩
沼采言飾於書暖謀勇
志己於勇迫狼梅者溺於
潘混廷重芳琴於寒轉

二・詩詞文稿

心畬

手書詩詞文手稿，大部分完整，也有僅存殘句，如詞作【踏莎美人·乙未中秋海上】條幅，書寫時有所遺漏，卻為安和一一拾存珍藏。自書詩作約三十餘件，分別為題畫詩、台灣詠詩、詠遊、詠史等。手書文章，所見有《記客雞》等十篇，兼具時政、論事、記人、述鳥獸蟲魚等，表現心畬各式文體皆擅的特點，其中《孟子王齊論》等五篇不見文集收錄，當係佚文，尤顯珍貴。

庚寅上巳　溥儒撰

興氣浮滄海翻成曲水遊
莒花過上巳河藏失貴州（皇）
為有山陰興雖忘離客愁
臨文倚脩竹狂想晉風流
海宇連兵氣天涯此會
雖宣忌春甲子不見漢衣
冠曲水琅環碧流觴琥珀
寒清風振陵谷遠響
入雲端

溥儒

庚寅上巳　溥儒撰

興氣浮滄海翻成曲水
遊莒花過上巳河藏失
貴州為有山陰興雖忘離
客愁臨文倚脩竹狂想晉
風流　海宇連兵氣天
涯此會雖宣忌春甲子
不見漢衣冠曲水琅環碧
流觴琥珀寒清風振
陵谷遠響入雲端

溥儒

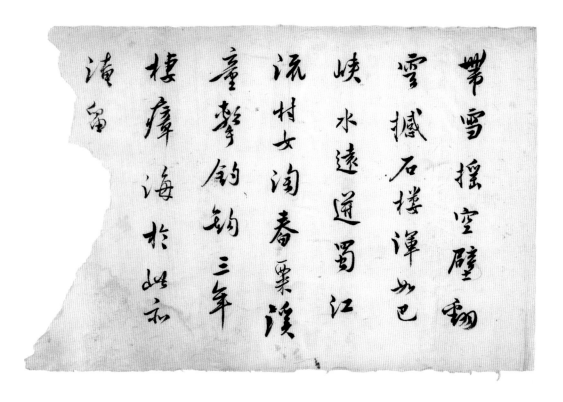

帶雪搖空壁翻

雪撼石樓渾如巴

峽水遠連蜀江

流村女淘春栗溪

臺擊釣釣三年

樓摩海於此而

滄溟

望玉山　皓皇巍一峯洞徹登臨一氣連空若兹擁古含荒
同雨雪萬里雄元陰何年開鴻濛遙北諸峯拱擎珍玉欲連雄知涼海心
有岩溪連瀟逺垢句瓜望峯晚象成連准（小字難辨）

高雄客舍

中原王氣盡羣遊久縱橫馬渡吳江遠龍飛晉水清負隅

仿草檄踰海尚論兵節度傳遺廟猶聞敵愾名

南極臨滄海峯巒鍊晚霞潮來浮日月風急舞雲沙此地兵煙

隔炎方暮景斜窮邊消息況問舊京華

望海

南溪浩無垠清光接空碧薄雲不成雨隨風散沙磧列嶂增落

暉帆檣繞虛壁山館出荒塗深宵鳴蜥場朱方飛火歲寒尚

炎炎亨魚懷周道迴迴靡所適

遣興

炎荒少冰霰今朝天始涼雲端颶風發橫飛千里霜廈屋焚

未頃曠野皆戰場臨巖列營壁封海陳餘艎更聞募新軍

兩集數千強負險猶不足安能及四方誰實生屬階無乃謀不

臧天道在剝復何日斯民康

卜宅

卜宅

卜宅依煙水風光似灤西槿花圍徑密榕葉傍簷低為客

七夕成何夕文絃斷玉琴山憐眉黛色水想瑯環音與子

三年別悽余萬里心還為異鄉客空負白頭吟

　　　西山逸士溥儒初稿

昔賦瀟湘水清芬楚客同祇宜陶靖節即共

此

北窗風　蘭之素心者逸品也偶寫一枝弁題

　　　西山逸士溥儒

列郡侍烽火天涯碧海通海雲陰易雷霜樹晚多風兩客回各黑

乘槎欲逐君河時桂帆去東望霧濛濛

余遊此山天將雨客曰恐晴明日
果晴詢問其故曰吾以雲卜之也雖
夜家雲明之故不歸棄遊明日
必雨至防雨降而我飽也反是則
晴夫家鳥之性溜飲而餞家動
則飛倦則止乎里感晴氣而知
晴雨今夫趨利萬殊詭道百變
白日炮水火而不見其言者利故歟
之也易日精義入神以致用也利用安
身以崇德也坎神以智乎知以藏往及其
發於利歟則離妻失其明師喪史
其穗兰人之知果出此鳥之不我

廣宇將墜墨華六百載

奉天時風雲一際會

席捲諸侯師陪臣

昔者凱旋士此場

廣氣戈遍宇宙有此

晴前耀作我宣明煙

葉裏封觀鏡八方畫

屑稻罷扣濱池安民

烹羊夏揚郭良左□□

西湖碧色遠冥冥柳

舍漁舟繫蒼茫星速

畫岸遠煙柳晚

汲雲新清揚天青

書吳鳳事

臺灣書社刊山而巢居母藏殺人

取其元以榮吳鳳為之通譯止之不可

殺其衆曰諸期有紅衣而幕首者

殺之而止再刖天將降災書殺紅衣者

發其幕鳳也是時地雷以疫番

懼遂不敢殺民以其有功於臺也廟

馬碑馬書秋皆榮其墓戒徇余曰美

鳳可以為了我主事居諸別於典祀

以甲午之後末之繼行也余度之曰鳳豈可以

戒盡然過之也當鄭民歐平臺德置

村番獵獲當鳳以忠信孚於書眾

忠其殺人以降止之乎　非有廣蒙一官之

守也州有兵戈萬夫之力也以不忍之心行不忍

之事知書順鳥獄可以情動至於殺身以

華其俗孔子曰徼子去之其子孝之殺比干誅而

免回殷有三仁焉其道不同其揆則一職其類與

吉其俗委曲其邑末仁也書

吉其失不惟末之言

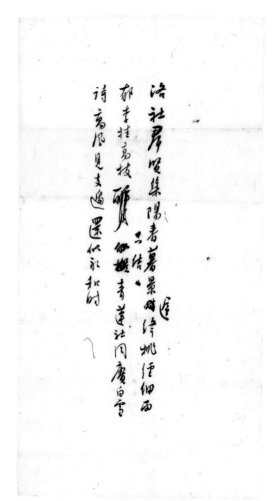

憶書

憶苦軍書急。要望在馬尚。繞閣步旅順。已報割臺灣後。
莽東阿藐我。師戰不署道。珠方此往事。盒望舊雲山。

日月潭

潭上束山雨茫茫。尖峯峻嶺連日月。水源变虽就。
碧林紫竹绕出隱山。家山逐林惮倒影斜。壽女勿如號。風主裳衣。
未探洞逻莞。

臺南道中

洞水西流急固蒙山處處平。壽雀崖上鎮金橋壽逾生書妞。

高山番

檣木樓叢六攀藤上香翠射生循鹿琮好如冠雕飼苟
斋平向刀通照水青。聖朝同化育善涌著東庭。

香蕭有創藏三世美。光生王始封賜白虹之刀氣
象九月先凭。

臺灣逼事

芝華栖隱命又宣動離亂之教華廣虚石及書見潺下闃。

十年親散陽瘅虚言逢擋館神不過龍都宮民書
此生通懷憂惠信相視庵郫酸苦隱吾始庵支傳
家宣俊盒

清宗像它桦旧日庭平更何人。

書村

遠客

遠客悠悠話凱旋日　石城煙雨夢甲遠側何朔西新收披旱報者

軍已渡河城圍青山塔石坡戰陽黃菊近如何棄民荷望休兵甲

一征已劫憂整頓。　　　　　　　　　　　　　　　　　　（覘）

登末映樓　　　　　漳泉

蓬瀛環擁別鸞峯鶴舞向住刻似青松年年麼西澎湖

絡石停雲煙水嘉春歌此南渡便信航航此遠（渡西山）

蘿招菊衙行歸去竟何牽

蝴蝶蘭　　彥恒春市育苗於枋木春狀間花

蒸（飛）歌吼翅　　　一莖多至十數蒸花白狀若蝴蝶

愛玉子　　　生嘉義山中有女子漚於溪　　　（愛玉子）

中葉搖玉杵　珠樹海邊林山中一句水凝情涼雪

日日春　　　　　　　白晨花斑色紅

揪劍　　　　　　　海關聞地　又曰大廣仙

蜻蜓　　　　即守宗俗日神都人種能

瞰宝逐幌　納何來夜事時

華上潛吹素曾傳七守蛇笑亏彥多李

慈極水生於草中人

如被喵則發琴

地嶽谷　　　　　　　朱

七星繞碧水漂鄉走飛鳥石敢渡

倉瓶義張气遠日遠民眼未休

十九首

詩烏獸魚蟲賦

愛詩道以言志志盛感一物而興觀御尼以堕則
教始栗丘而詩關睾引圀以盡蔑恭率建極

二南熙求福感閟雕之和鳴兮眾士婦之有
禮惟文主之至德兮述宵窕之淑女迢穆
之德哀雖束遷而氣始賦燕燕之手飛悲
莊姜之年子怨君子之行役比集栖之鵁羽
鷄既鳴矣兮鳴鶴在柰奉鵲之疆疆
戎束行之有亨或束礼之結防天子甚一俠諸
侯秦鶴虞賢鶩明之柰庵歌戟翼之聖馬
鶩鶩頸鴻飛遵渚王乃出郊鶩在柰而得
魚鶴在林而懷惻謂卹后之倜儁熙由主之凱德
在涇若其晨風雄雜憂心礼芳開公之束由愛
主於絆絶鵰駟翳之頌諸侯狐裘大夫莫羊
渭陽賦詩絡車乘黃合狐之役乎嘆秦
康戚好旁而暴虎惡越礼而鷩龐若青
帽之信誨感薹非文之而員

在堂有待号民莫莫号如棚如塘
頌鼠号民莫莫号倚婷号聽蟬
變黃鳥号哀泰三良在林之莫乱号如
煙如�ₙ賦魚藻而旅周号獻元遒而頌商
親誦周召之奧詩号知周德之始基敦后妃之德
被号曾此藏頰号盞薪誦周公之吉甫号陳王

業之在羅美武公之君子号歌綠竹之猗猗
及王綱之既隊号遂寢凱而陵夷傷賢
人之廢仕号賦邶風之簡号恕此而二雨雪号
閔衡風之綠衣何抹林之凱園号宜季子
之色識信鄭衛之聲淫号曰朝我于桑
中此雄狐之綏之号隊東海之廇風乃
雅頌正變吹隆鼓簧何其既霞號隊王綱
曰有食之正月敏霜小旻之仵民怨其王
記烏獄曰而比	蟲魚賦	既輯譯
觀路于羊刺羇	誦詩三百号州守迁
	于立□号示
	好是懿德号
諸儒邊本誦号贼賦其事

灼書

蟲篆　草　兆　西鴋付岩

篆經蟲衰不出經長

化書

說文風動蟲盅簡　烧

蟲帽八日而化　化

風蟲　風　東升

風不鳴條　雨不破塊

雪不夕牛目

月左　其宿　畢宿而　月離畢

翼　便浮沱矣

珍

也

賭卦序

晚近街陌巷之中西

鄰小夜而賭男女聚

烏居而頹嚣弋者罚

以錢乃安有僕脱索

乃其家壞其帽婦子

鬻家其賭之禍與

於是乎作賭卦

男女失信陰陽失序利

而近身會棄而讓争刚小

人之道其終凶也　初六嗜賭

聲诃于鄰擾其眠　象曰

器賭擾眠家怒　九二歌

賭慵如其鄰煩如先笑而後

號哫　家自觀則笑輸號

吡也　六三西鄰瞭晚衣半遇其

賭壞東鄰之衣終胡三壞之

主人有言　象曰西鄰衣也

九四圍其家越其

虛閣晴陰漲溪弦遠情
迴風巖樹含急雨晴雲
生青嶂以

古人言此水一吰垞千金
設使夷齊頷絕當不易

信其人先四罪五十後罪五十凶
无咎 象曰四訊以戒賭給无咎也
上九擭束老婦入櫃驚
其僕 象曰老婦入櫃
賭之報也

忠節先生主傳

情气尖事继母孝懃王毋止家遠行曾郭
侍講[教進]邀公往漏城、侍講公迴至天津、任達素、叔咸
太夫人許之、公乃行、輕舟疾、海人見公尺道裝、飲髮髻
縞素、編海而死、海人見公尺道裝、飲髮髻
帰書曰見尺撐穴葉苦半海演、面期此闌志、
繼先臣畫麗封後、樹以貞珉、鐫書題四字、
有清逸民特摧两辰 七月十四日也、居民感
業欽以楷、四方來會者、三千餘人祝知其
名多敬惫、流深者思見一人、奉哭、棺前、
殯葬束卷、詢之則今詞遊者、知為公因禁
其遺物、趨止之、發其束來游公削及贈孫道
士詩、摭長沙書鼓通乃將若其家人逛
橢而歸、翠烏湘鄉曾文正公孫、[重恂太史]
咸公行誼、私諡忠節、長沙王望齋庽先謙
為公述其遠事、初辛亥冬会、公三子自陝
還湘織中遇十特劫之、有識
為公之子者、遂曰間公在陝、康懃百、貞、飯盜
其德於事、贈金輿、公子恋爱而去讨六豈
弔君子民之佩歸、間公而焉、

族類論

孔子作春秋、諸侯用夷禮則夷之、進於
夷狄也。春秋書吳子使札來聘、於其以
傳曰許夷狄者不壹而足。夫吳札春秋伯之後、
而吳狄焉、以其用夷禮而夷之也。楚之
先文王之師、可而吳狄為諸侯者、不壹而足、
周公

荊舒是懲、穀梁傳曰荊楚也。何為謂
荊、荊州之狄也。王道行、自堯舜
禹湯至於周、無有。王者之起、自堯舜
洪範曰、無黨無偏、齊之同姓、姜戎、西戎、

之荊。狄之也、自狄雪之婚姻、
高辛氏亦有子、曰十六族、以輔慶禮、
皇典曰克明後德、以親九族、周禮四周、
於族相之維者、典冊驗之春秋三世、
未有以人類疆場為夷者、以此義同天下、未未有

相爭之事。其族類、夷為據淮以而夷之載、惟言雲夷、
氏之辨、已入中國隨唐之君玉不襲、
淮之為王于城、
争之長不知禮義觀此以族、
其違國也。堂舉推引愛愛綱變冑、
遺堂遠雲。世

之政、堂秦狄同于戎。
云春堂秦其司曰戈、漫漂於中國曰狄、狄曰堂

莊陽楊柳若鬖鬖拂袖花
枝拂春陰白害黃蔦隔舟窗
羅衣此石勝寒

蘭葉春蕤常霧若天風遠
勝綺羅香折素隨意譬雪
賞不作江南晴苦梅

鄉心遠連日漫海此雁南飛不遠
灘顙句意書消息宣教倚
偏玉閨中
趙山昨夜鳴春回凌春羅
坐玉臺洗盡鉛華謝桃李春
風修筠剪江梅

大夫之言人主宗之言某不雜大同而
係于私君言之道也君子守春秋之義
觀同人之象系私於後無偏於黨則
天下可戰而定矣

暮出遊林氏園

洞房深鎖畫冥冥　池上
名人柳不青最是畫槽

体此一雪山茱花開遍水遙
亭野塢嘯鳥獨傷神
水調池塘草色空館
疏梅明月色當時舊題
錦　人

女冠
瓊樹花飛夜掩閨星
壇空淨　飛還為誰
久竈人間　只食松根
便　題

十

二八深閨裏
霜衣自剪裁
盧空明月色

玉宇澄空冰輪秋永范寬山河影山河
彈指散如煙一序十月天碧海鏡中暨銀
憧無聲

丹楓搖落雁南飛節雪陽春未歸
已覺夜深風露冷靜人窺鏡著春衣

後江南煙雨中秦淮水淺畫船空
清溪自泛酌免菜猶似雨山林下空

桃花書舫凌波去後還穩畫橈
幸楊柳曲盡解唱信家山

孤帆桂月遠寒三尺笛涼深不寄
聽十里者山還行廢柳花飛畫
從長亭

風朦朧玉珮已成塵蕪聞當年照
水人種小萋前芳草色青三秋
似六朝月

隔江珠月影隔桃徊映東低畫扇

湖上蒼煙謹題

起畫雙眉於鏡坐遠山青色

入畫眉東

易訓篇

大荒之東有國焉環海為疆域連山為城
關方其始建國也民勞于役士疲于戰山
澤盡其材貨貝竭其用雨暘愆時百揆失
叙鄰國乘之侵其西鄙王好易而荒于治
大夫憂焉入諫于王曰國頃于東又弊于
西四境多疊民力彫瘁分崩是虞禍亂將
作王何以治之王曰吾左陳洛書石受河
圖一事而三卜一命而九思既審其象亦
玩其辭有物有則念兹在兹大夫之賢將
何以教之曰王好易請以易言上下不親
暌之象也訓典不明蒙之實也眾情壅塞
吾之道也滅德阻兵困之端也左有洛書

交而難生宜建侯而不寧志居貞而匪寇
雖盤桓而志行在比之初有孚盈缶顯比
之吉惟正可守以暗救明日中見斗恭己
下人尊賢无咎謙之六二隨之上九交陰
陽之謂錯引六爻之謂綜履剛柔而得中
良行止而為用師有功而亂

易訓篇

大荒之東有國馬環海
為疆城連山為城關方
其始建國也民勞於役土
疲於戰山澤盡其材償
貝竭其用

二

惟感於貪而感物，非懂之而往來，辭令恒貴和遜，發志而揚其美，今民皆然感後，之時也進而臻太難，室堂之事也，義以樹戰漸之道也，登任才意，晉之戰也，後以順動，真臺以脩德，漸以善信，晉以安國。

畫不獨工而巧於古，不獨於朗潤而巧於渾厚，樣彩工不如能拙，可貴不如可避求之義苑瓊壁無塗稀。余始遊江南，識見客館有黃居寀，先設色山水畫幢，滿幢蒙草木華滋，渾厚古茂之氣滿於毫素，有畫巨之沉雄，兼二宋之趙妙，嘗歎浮友其文，塘其風度，論遠事必編摹讀，完實寒非不頗淺浮邇近全違，穆無有古群廻蜀嶺嶠，攬川之勝，縣河藏之壯觀者，吐雲夢函羅宇宙坡其義。

西風撲地火雲飛不崇
回筆殘珠玉窗雨數莖
菊次不來歸臥雜憂
夕陽撲折美玉雷叉搖枝月沉
云今畫以靜美人暗明河
過人俗病卿

碧波流月影　白泉映雪光
樹色連湖影　花顏映水光
劍氣如秋水　燈煙似夏雲
漁歌聲斷續　牧笛怨高低
斷虹明霽色　連雨做冬寒

鳳來搖燭影　雨降斂星光
雪夜舟還繫　霜晨網未張
凍禽依古木　炎馬繫新枝

騎
空林

西湖碧色遠氣之柳
舍漁舟繫茲星迷畫
岸邊煙樹晚眠雲斷
海接天青　迴文詩己丑甲子

作於西湖甲午書於文璜書　溥儒

玉階春瑣散鐘陽破

壁歌風草木黃惟有

西絡東玫荒蒼翠

東廊　溥儒

雞唱五更天

鷺冷三尺浪　猿啼三峽月

淺水聽鳴蛙　深山觀舞鶴

火照明孤塔　秋光冷畫屏

水遠樓影動　雲際塔孤浮

團扇撲流螢　　　舞蝶

沈蚪　江東　歌女

荷霞遠映棚株色

薄霧輕　柳葉嬌　煙

蘆折驚秋　

荷開醉夏蟬

迎

雞眠桑葉稀　蝶戀桃花濃

兩　松枝碧

碧水觀魚濯　　向雲望　鳶

竹葉搖新霺　蘆花夾晚風

望書後筆好
皆麥師此批　者

水濱石磯生　頂
雲浮峰　　隱
　　覽

偶礴百隴范夫豪

戲十月為廈門女弟子安和書

敢向千園霧一餐

溥儒

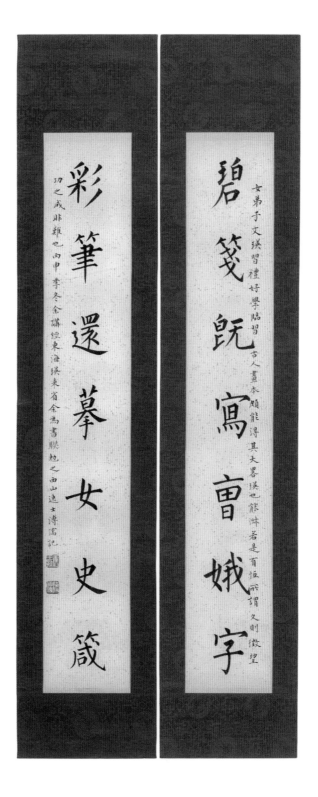

碧箋既寫曹娥字

彩筆還摹女史箋

前型秉禮和鐘鼓

安和吉祥

內訓宜家比隱琴

溥儒

松寒欲倚綠荷衣

庚寅王順溥儒

懷瑾仁兄屬書

竹靜似開蒼玉佩

水蕈花賦

水蕈花生澗濱葉肥而花白
異衆卉而獨香類君子之有德
作賦以明其志

惟茲芳之異氣東鄰火而飛光
木盤條而由心節亭亭然披而不揚賜
蕈花之獨秀植素質而含香而賦
白華而比德思和樹而瘠芳同穎
蘇之可為抱和美黃之正味位莠
薈而自潔隱葭葦而相庇菱有
智而衛芝有靈而藏氣言沾沚
之寸記近林而得地履邈則亨唐
貞而貴陶潛慶宋管與居親
免萁蘇之舉斤任惆塘之美沸在
芳聖哲曰止時不驕不薔其昶發
先知豈水必穎萱山必其漈水而飲
祝當栗而炊孔厄陳蔡文則在茲
蕈花白芳河湄吉高陵芳居車
彼君子芳邈世俗素履芳以爰慇

庚寅十二月清儒選葺書

孟子王齊論

漢王充有刺孟屬後毐附之以其勸齊梁之君以王盍示不思其本笑夫齊魏三國千里

帶甲者萬可以莅中國行仁政矣攘而撫民於水火者也孟子豈勞生天下之人救未有不嗜殺人者

如有不嗜殺人者則天下之民皆引領而望之矣又曰主有仁而遺其親者如未有義而後其君者也

豈其齊魏之君行仁義而獨可以後王乎蓋卑七國經攘非天子所能制也

使齊魏之君行仁義殺其親而長其長夫子討有罪此天子之德以服事殷不亦可乎矣

彼適三川之路親善其攘九牒授圖韓圍且義孫儀之謀也仲尼之繼道桓文之事

者石謂孟子言之乎

硯鏡珊瑚語自偷
茲詩岁岁三千秋理瑶
照應皆批事壹戌庵
侍玉又想
然買詩為也

濟上尋梅踏碧莎
苔趺山野寺鐘
池臺今昔亦有
娟娟月誰邊見
空庭玉笛聞
遠題梅作

九柑橋場路高
道玉出體氣蕭森木
京華二事多此況九日去
瀟起龍吟雲揚遠臺
高無庭濟三臺湖影
投荒日楓苑江潭畫圖
雲多雛登臨恩作賦
紵衣雍容急塞砧
松巢客

枫葉圖霜黃

蒌荻紅蓼章　絅挂綠楊陰楓荒圓
霜黃隨風飄鶴　硯過水西

帙蝶隨風舞　鴛鴦傍水眠　桃
花如解意　相送木蘭舡。

過林氏故園

舊閣深梁燕舊窠　舊時著年栽曲檻蒙煙
兩梁臥草業風滿修槐水秋冷讀
書臺內如至車馬都家此正哀

僕帆掛秋月孤嶼鏡中懸此雁不到處
南溟水檻天玉山隄自雪開海但蒼煙坡圖
無為不忘杜少甫

九月菊作
秋草

海上長鯨國疆兵　龔蝦圓詩

白山峽市何年耀

雲映紳　甲化為龍

起印庚辛女畫
跳脫連環玉腕間珠光明月共輝相署
年曾攜摩登席拜句聲墨妙穠纖束

屏山玉笋
屏障金仙玉......
......

清畏人知名亦顯
柳芳自下德斯業

諫有五吾從其諷焉

諷 諷
諷 諷
諷 諷
諷

惹年文

雪夜感懷　平日著

天寒宜飲酒。夜靜久偎爐。嘆此無情雪。
江湖幾釣徒。

夢中得琴
芳草鞋佛道寺松間露寒見琴難自
愛攜弄不能彈。

寒夜讀書
屋頂微風過窗前梅影疎形寒撥劍
舞舞罷復難書

夜寒

花間
醉向落花堆裏臥。翩翩蝶翅幾翻邊。
東風時串壞枝動。碎玉零香拂更被窗

趁韻

芳信待春風吟吟
宮春自紅今朝果
花裏何似束楊東

織女機絲、日月穿梭雲作錦、

坡仙食譜、菜羹生兒芋有孫、

又

遁翁仙書、梅花稱婦鶴為兒、

又

玉環春色、萱菜似面柳如眉、

又

舍人畫稿、芭蕉窩頫雪為神、

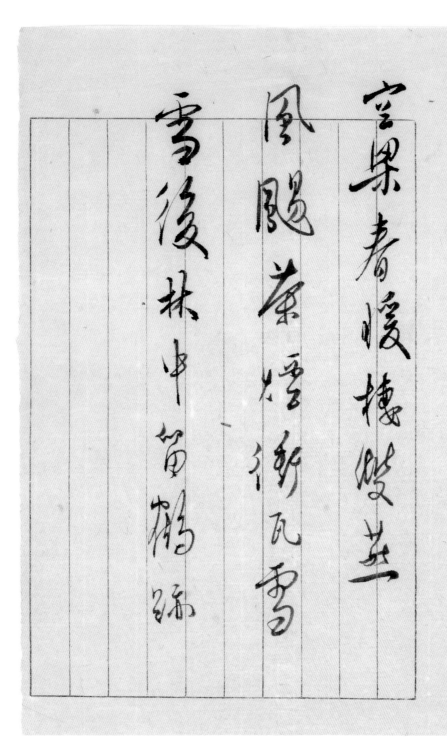

織女機絲日月
為梭雲作錦

牛郎耕種星辰為粒宇咸田

玉溪書魚逐黄荳似雨柳如眉
坡仙食頃崑崙茄生氣若有孙

韓師困魏

齊敗於秦

割城陷邑

寒梅枝上多於雪

雨霽斷虹猶映水

引首二字

舊時月色

戲樹梅花事擁月

腥色屏風畫析枝

法掃遠山眉

玉樹青琴

模山範水

蜀破空峰起夜長塘碧漣晴

望更飛霜清平歌遶月照

還照山

秋空夜靜燈如豆

圃池魚戲依顏藻

雲外招高鶴養銅

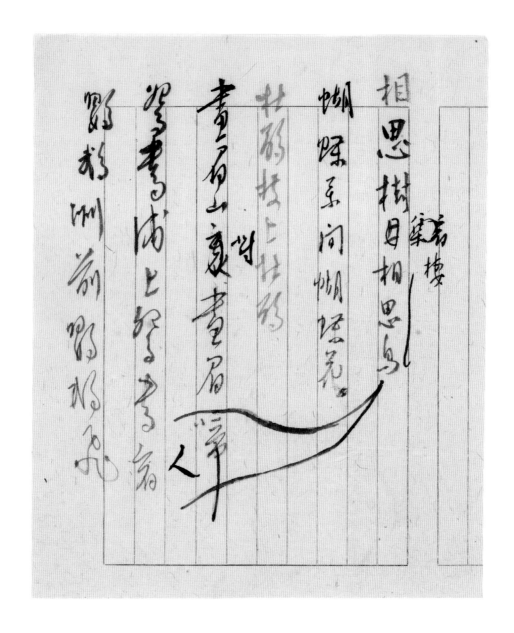

相思樹日相思鳥

蝴蝶至今蝴蝶花

畫眉山裏畫眉人

望書峽上望書台

鸚鵡洲前鸚鵡花

相思一枝上
怨别浦上鴛鴦飛

富貴花前看主人

鸂鶒冠鳥

擊筑說劍殘碑獨去
陰符讀罷霜隆手倉集
擊筑滄溟易河水
陰風慘慘蒼州雄
鴻門壯士嘗軀飲
韓國功臣志不名

主考
僑雞
門栽桃李花千樹
帳中擋英若月一鈎

椒房云感
姬嬗鹽遺故
鐙遜荏故

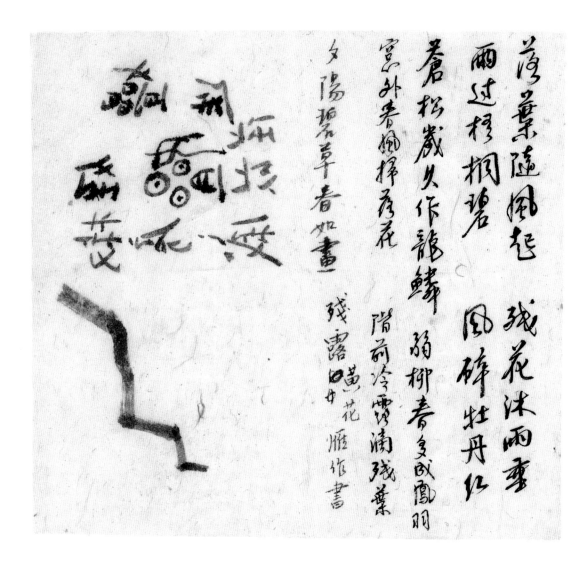

薄葉隨風起　殘花沐雨零

雨過稻畦碧　風碎牡丹紅

蒼松歲久作龍鱗　弱柳春多成鳳羽

宮外春櫚撐落花　階前冷露滴殘葉

夕陽碧草春如畫

殘露黃花雁作書

溥心畬題詩絕筆（贈女弟子安和）

簡練雋永，你看看戴文節的「習苦齋畫絮」就會題跋了。」張齡在旁搭腔：「請老師幫他加題好嗎？」先師搖筆即來：

蕭郎才俊出風塵，亂後吟詩泣鬼神。
故國河山來筆底，不須恨作未歸人。
山水看橫看里長，楚雲如見舊瀟湘。
恨無南去衡陽雁，空賦新詩對夕陽。
曾聞投筆昔從戎，自有淮陰國士風。
此日倦游親筆硯，長歌嘯傲海門東。

丙申冬，覽一葦此圖，蓋三易稿矣，為題絕句三首以彊其志。」連作帶寫，剛十五分鐘。女同門安和，請先師題畫，我在旁抄錄存稿，第一幅畫的詩還沒抄完，第二幅已經題好了，一個小時，整整題三十幅，其中有七言五言，也有古體近體，我還記得幾首：

（題鶺鴒）
聖人象鶺居，律身以為度。
鶺奔與鵲將，取譬乃及物。
幽花芳草岸，怡悅情自足。
不羨凌雲禽，高飛必擇木。

（題宮樂圖）
柱旋金粟玉箏寒，宮女如花萬翠盤。
凝碧池邊初落月，君王贏得捲簾看。

天未沙難極，邊鴻不可聞。
林端初過雨，嶺表尚流雲。
水落枯巖逈，沙乾細路分。
登樓烟暝合，無處望斜曛。

詩文援筆立就

我舉行書畫個展，先師為我撰文介紹，秉筆直書，不到二十分鐘寫成，文曰：「楚多魁奇瑰落之士，得志於時則建樹勛業，垂名竹帛；及其不遇，往往發為文章，見於詩歌，又或寫山川之勝概，以攄其胸臆。蕭君一葦，湘鄉右族，詩多奇氣，隸法謹嚴，其畫山水花鳥，意氣馳騖，充於毫素，不可以繩墨羈之。嘗從余學，余當蕭君之年，向讀書西山，暇日臨池，然亦未嘗習繪事，四十始學畫。蕭君之畫，雖有可觀，似尚宜折簡讀書，以餘事為丹青，由是而窺古人之堂奧，俊，率之以奇氣，非難也。古人寓箴規於祝頌，況一日之長，抗禮為師者乎？以君之盛年，豈將以畫鳴乎哉！」民國四十五年春，我臨王石谷的長江萬里圖，先師頗為讚許，看到後面我的題跋，說：「這是做文章，而不是跋語，跋語要

最後一個生日 （題山水圖）

民國五十二年夏曆正月，我發現先師右耳下的頸上有點浮腫，先師說是冬令進補，補藥吃多了，火氣上升，後來漸漸加重，到夏曆三、四月住榮民總醫院，經切片化驗，證明是鼻咽癌，照了幾次鈷六十。先師本來好吃，食量又大，至此食慾不振，常發脾氣，並說：「我本來沒有病，你們硬把它送來，大約住院不上四個星期就出院回家了，我事先把請柬發出了，夏曆七月二十四日的壽辰，我也病倒了，可是到那天我也病倒了。趕快整理詩稿文稿，其時凌波、樂蒂主演的「梁祝」電影正在放映，還有興趣去看了。病狀日日加重，堅決不進醫院，一面中藥，一面用中藥敷，有一次對我說：「如果在你們湖南，用祝由科一刀剜掉就是了。」

李獻、萬大、方震五、嚴笑棠四人而已，好不淒涼！到中秋那天，我太太扶著我去向先師拜節，但見先師臉色灰白，話也說不太清楚，我心正在難過，師母對我說：「你老師前些時，聽說你病了，他還說沒法幫助你呀！」我聽了幾乎哭起來了。安和由臺中來探病，先師還贈她詩：「千里探師病，古無今有之……」以下寫的不成字了。到夏曆十月初三日，這位一代宗師，永別人間了。我做了一首輓聯用志心喪：

生我者親，知我者師；憶昔函丈趨承，青眼常垂憐蹇剝；

教之以道，化之以德，從此溫顏承訣，傷心無處質疑難！

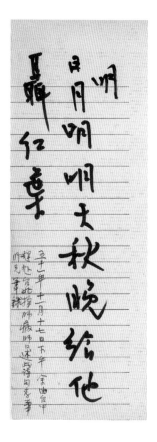

本報記者　黃順華

弔一代大師溥儒

日月明明天秋晚
「日月明明天秋晚
紅葉……」這一代宗師
的最後墨寶。

西山逸士舊王孫

一生書、畫、詩的藝術大師
溥心畬，留下這麼一個殘句，
離開了人世。

大前天，他靠在病榻上，默
默的掐指計算，含糊低語榻邊
的弟子說：「還有兩天了」。

「下午，他感到一絲最後的
詩興，摸床邊的大兒子給他一
枝筆，寫到痙攣的「戀」已經
一」，還

有氣無力，以「一」代替了。
這十四個字，就是這一代宗師
的最後墨寶。

前天，他茫然的搖搖頭，沒
有呢？他戚然的搖搖頭，沒有
記的病：「千里……」

一位女弟子從臺中趕來探師
病，古今有之，我的病痊
了。

接着，他摸索起床邊的筆，
看他，他摸索起床邊的筆，
—也可以說景塗一道：「千里
在柏林大學攻讀天文學、生物
的孫兒，

敏佩的感慨，昨天談起溥氏
的一生，無限
士」的心畬先生是清代宣宗
溥蕤了其他方面的成就和
薩蕤了其他方面的成就，他說

與溥氏情誼數十年的張群先生
對金石考據、漢學、理學無不
精專。只是他在書畫方面的成
就，是位實實在在的飽學之
士。

漢人一生研究國學，無限
國學完成過天文學兩個博
士完成過清皇室的端裔，不僅
能畫、能書、能詩，而且在德
博士完成過天文學，他一生研究國學兩個
博士學位，他一生研究國學兩個

風流篤雅性耿介

溥氏一生風流儒雅，而為人
耿介，七事變之後，北平
淪陷，日軍邀請他參加政
府，他不肯，鉅金同他求畫，
他也拒絕。抗戰勝利後，當選
滿族國大代表，卅八年轉來臺
灣。同時不斷埋頭
張目素先生說，這期間完成了
「四書經義集證」，這期間完成了
言經證」，「寒玉堂千文」，
「爾雅譯」，

學，畢業後返國省親成婚，再赴
德完成博士學位。廿七歲回國
時，他的母親叮囑他：「汝以
為今日讀書已成耶？須知此世
物濟人功夫，或立言以垂諸世
一，因此他待奉母親，隱居在
平，西馬鞍山故鄉，多求利
步向更須積學博聞。因這種
宛平西馬鞍山故鄉，多求利
是宋元名蹟，他臨摹作品尤
傳神，經過十年，才出山往北
師大及藝術專校執教，那
時，發覺為舊王孫
，發覺為舊王孫

失落的彩筆
書畫大師溥濡 今晨鼻癌病歿

【本報訊】當代藝術大
師溥心畬於今日凌晨三時逝世於
中癌病逝。享年六十八歲。

溥氏於民國卅八年來臺十四
年，一直卜居於臺北市臨沂街六
十七弄八號，那是一棟日式房屋
，面積不到五十坪，一家四口
僅可安居而已。溥氏在得病以
後一家里。

溥氏逝世後消息傳出，很多親
友都有一種至深的感嘆和痛悼之
意。以特別破例為他的逝世畫
「一張山水，昨天晚間還畫了餘
很少作畫的近作了。「一張山水」

先生，得唐君毅先生的字，以以
別破例為他作了一張相思樹中的
山水，昨天晚間還畫了餘，很少
再有其他的近作了。

「溥先生的逝世不僅為國大
代表唐君毅君說：「一個
是我們國家民族的成就，也是國
的一大損失。」

溥氏近世時其夫人李墨雲女士、長
子孝華、次子毓岐均隨侍在側，現已
移至極樂殯儀館，擇期公祭安葬。

訪問講學，會有相當貢獻。

溥氏為清宮舊王孫，最近才接受友勸告，住到
至春天發現鼻癌病症後，
他一直沉潛於詩書畫技術的
授學生三個月前，在最初期間
家中診所去就診，病況日益加重
中療養，以致一病不起。
沉疴，從未加注意，不願到醫院去就診
，他依舊在三個月前，在最初期間
，他依舊在家授學生，最近才
中，他從未作過其本身所學的工
作，始終維持布衣蔬食生活，因此使他的詩畫
學位，返國以後，仍然維持布衣蔬食生活
務名畫，派往德國柏林大學留學
派往德國柏林大學留學，得天文博士
，又在日本文化之
國教育部韓國講學，歸韓及中日
國會臨時赴韓
民國四十四年間，十

都有深厚深遠的意境，
溥博士於大陸陷匪後，
生遍遊名山勝水，因此
即來臺定居。

國畫大師溥儒 昨日溘然長逝

定明日大殮廿八日公祭

國畫大師溥儒遺像

【本報訊】當代藝術大師溥儒（心畬），於十八日長患癌病，經過八個月瘉病，因手術後，於十八日長辭。今天上午到陽明山公墓的遺體移送到極樂殯儀館。

他的三時四十分溘然與世長辭，享年六十八歲。次子溥孝華、長孫面現悲雲，在右手面現腫瘤，即請西醫院芳耕治療，但一直不相信西醫的好友，二十三日到西醫院芳耕再經陸芳耕醫生說出一件事來，不由大師一塊安息的墓地下，戴懼醫生那裏裏作心射的消息——溥大師鼻喉及喉間患了癌症。

溥大師過去雖有過腎結石毛病，但都能順利地治療，直到今年三月十九日，耳下面長出腫瘤，即……

後遺體移住公墓靈堂。

溥大師過世之後，藝術界人士莫德惠、于右任等四十餘人組成的第一次治喪委員會，將處理他的後事，決定廿八日上午在極樂殯儀館開弔，二十八日大殮。經過一段好久治療，浮腫未消……

太太與陸芳耕醫師、親友董宗堯等商量，認為他延誤流質食物都不宜拖認，五月間再送到陸醫生大為驚訝，病情況嚴重，檢查後，勤往診治。體力不支，據說六十八歲後，次第往診……中延，五月間再送民總醫院以針斷為癌症……一千五百餘施行鈷六十治療，體力不支，每天……療一個多月，……反忍耐，……以忍耐，……

氏堅要離去家再休養九個月，輪流用溥治，十形又轉重……度嚴重，……每天……轉一餐……到氏留由西醫斷已大為……體又……十……治療……

少許的流質食物，連記著……話也不能多講，就在椅子上痛苦的半睡眼……六十八歲的生日也度過了……上完送給和……血漿注射來維持……法吃他打針……「還有呢。」這幾句話便是他最……

太太和陸醫生去……與陸芳耕醫師……商量……定明日大殮廿八日公祭……

他的長子溥孝華用紙油出他口中的痰，但……記著，他隱出半段詩……「日月明明天秋晚……四十分溘然長逝。」沈讀三育中學。

他的長子孝華，是空軍中校，次子玉瑞。

女學生們，還在前天王靜芝同時他的……用筆寫著齊白四字「聖教序度」佛經前晚母……今有之「千里探陸醫病的主張……看他，「……嚴太寺把……一張字條……維持所……的呼吸，氧……一面……嚴太寺一……病院……陸醫病入……一氣……面來心……

溥荊山太璞歸其真　一代宗匠成古人

書畫大師·清室王孫
千秋名業·紙上烟雲

洞穿就以特別案睡覺。並且不能飲水。由於病勢轉劇。家人擬再送他上醫院，以書法聞名的四個大字，的字所寫可是只寫了一日月明明寫得一，就無法繼續寫下去。

也倦了三天得就不能躺下去睡覺，痛苦萬分。由於病勢沉重，說話發音不清，脾氣這四個的病勢轉劇。家人以書法聞名的一個大字是他最後的遺題，他在十七日下午四時，他曾明

已經寫了以前一不上他的病勢，不如一醫的院一啓蒙女弟子，這四個大字是他最後的一首詩。十七日晚三十分中心情變所急救無效

天秋晚，紅葉……」想為他得一個最得意的女弟子題一首詩了。

溥於十七日晨三時到中心診所，可是病情惡化更壞，他的遺墨，於清晨三時三十分去世。

身旁讀三少華中學，是空軍中校，一個女兒與繼岐瀚。溥儒夫人李墨雲女士和為兒子都在病室中，在十七日晚時候，夫人和兒子都在病室。

家於清末代皇帝宣統的堂兄，溥儒是滿清末代皇帝宣統的堂兄，但是他的身份證上的籍貫是浙江省，他現任國大代表，台灣省立師範大學教授，十八日下午曾集會商討辦理善後事宜，十九日成立，將推莫德惠為主任委員。會。

在就長子是他讀大儒座，遴聘的人但是他現任國大代表，台灣省立師範大學教授，十八日下午曾集會商討辦理善後事宜，溥先生生前友好，十九日成立，將推莫德惠為主任委員會。

【本報訊】國畫大師溥心畬於昨（十八）日淩晨三時病逝台北中心診所，享年六十八歲。溥氏友好已定於本月二十八日舉行公祭。遺體當即暫厝極樂殯儀館，明日移送極樂殯儀館，二十八日大殮出殯，遺體組織治喪委員會，暫厝在已十個月，頗為痛苦，十八放射到中心之後將暫厝極樂殯儀館。

溥心畬為鼻癌患者，起初因為久病不起，照鈷六十放射治療後，接受放射治療，很久接受五個月後才離開醫院，每次照射在舌唯無法忍受，醫院治之後十六放射到中心診所，之後將組織治喪委員，移送極樂殯儀館。

會，溥氏友好改請中醫師周西醫診治，並堅決拒絕西醫診治，家裏延請三中醫師周西醫，最近三個月來日夜坐著，從身旁最近改請川裏剛竹病情逐漸好轉，同家療養，實在舌唯無法發，到題兩顯。

畫宗、書家、詩之魂！

才華氣韻 · 飄逸俊灑

合是謫仙人入凡塵 · 猶如孤鶴立儕羣

黃君璧 · 吳詠香悼□

三・《慈訓纂證》抄本及鉛印本

心畬　十四歲父歿，由母親教導成人，故
侍母至孝。一九三七年母亡，殯
喪缺錢，迫於無奈以四萬元低價出售晉陸機《平
復帖》予張伯駒。《慈訓纂證》即為心畬「追述
遺訓，表揚母德，證以女宗往行，以傳於世」。
一九六二年編纂完成，一九六三年在台灣出版，
以為「女教之正宗」，郵付安和、劉河北二人閱
讀。此處收錄之《慈訓纂證》抄本、鉛印本兩種，
即心畬先後寄予安和閱讀後保留。

慈訓纂證　男溥儒敬書

慈訓纂證序

金陵之亂儒避地東海客有問儒者曰昔舊都之將亂也子先南遊金陵方盛人將以祿位待子子又去之及吳越再亂乘孤舟浮滄海勞形居貧而子誦讀若平日始若能知幾遠慮夫何修而至於此哉儒應之曰嗚呼此　先母之教也儒生十四而孤辛亥武昌之變　朝廷方召袁世凱決大計袁氏疾諸王之異己者臨之以兵夜闔戰鬥護術故吏恐不利於儒子奉　太夫人攜儒兄弟避難清河故吏家及　遜位詔下太夫人泣謂儒曰汝祖恭王以周公之親輔翊中興澤及於民子孫必昌汝其畜德修業無隳厥緒親授儒周易春秋傳靈出簪珮置書籍撫儒而命之曰汝弟更幼吾惟望汝汝學不成吾將何望乎不如死儒悚懼泣涕受命逾勵志於學隆儒婦女見　太夫人仁厚祥惠勤必以禮於是將孝其姑皆曰　太夫人召我奚移其風俗號爲義鄉其後讀書先人墓側歲儀　太夫人日秋坡村近墓汝宜周之無受其謝蘆溝之變一村皆盜賊盡發西郊之家惟先墓免於難嗚呼儒生於亂世幸全大節非儒之才遂能及此　太夫人之教也乃追述遺訓表揚母德證以女宗往行以傳於世欲以昔日　太夫人之化清河者化天下焉

　　庚寅四月溥儒敬記

一

陳含光序

桑土陰雨霧子矢其恩勤凱風寒泉母氏孾其堂晉入室之容聲有僾言提之歲月已馳積憶在心借書於手此慈訓纂證之作所以言有文而聲有哀也　心畬　王孫者繼別維武王之穆乃祖則周公其人摠庭甫習已痛鬱楹捭勺幾諭遽遷卅當是時也忤曰無趙宗之託鬼神有袁氏之攻僉妣項羽炎兩孤遁於荒野乃桀黍天乎地乎以爲興亡送運故菁華之端有期仁義在躬故蘭菊之芳無絕成人由己必藉朱藍守道不渝窬移金石辛歀旣悲其多難振麟益畬其呼嗟於是脫珥購書斷機警晨旦夕炊申以話言歲會月要課其行業將使神明之胄踔於非彝道義之冑有高於好爵故首之以降祥在孝終之以茂德爲康貴忠恕而奬廉貞先行誼而後文藝其於珪璧標卓爾於松筠陳其洪範類箕子之方三致意焉王孫稟慈持身崇微範行孕溫其於本開原者皆　太夫人之教也於　條夫遺訓著在虞賓之在位無歉無惡有德有言其自　明夷樂此簫詔異韋編證以前言合如符節豈直明詩習禮燿炳史之光華抑乃則古稱先縫玄儒之芳潤炎昔諺變有章之女詠自西京鵠巢諸侯之風化於南國乃至閨門示禮徒里成仁淑問嘉言何時蔑有然劉子政傳僅存金玉之音曹惠班女誡成書乃涉丈夫之子者蓋當夫室家壼掫字縣孟安父生而橋梓天形師敕則蓬廠自直從夫爲義罕專勸於樞機出梱無

太夫人則自國而家唯旁與子經天倚月皇歲於利事金膝而合手修檟業紆而其才瓦其
農已遠想求得於夷齊文獻懲斐屋於杞宋詬借心重聲與淚俱行紆負羸之情孕
字切哀猿之叫　王孫玲音鐶骨服義終身髮膚懷其全歸穹吳深其岡極豈敢廢諸塵閣
略比栖卷吝彼寫官不鎔瑰琰且是書者人倫築壤典窪篁允惟入德之門距曰包橐之
吉固宜人懷鉛槧家寶繼綑非唯樹設堂北隆孝子之心懸價淮南擬國門之字而已彼乎
寶傳黃老徒尚虛無宋譜周官唯勤訓詁者又豈可同年以論連類而談也哉庚寅曰南至
江都陳含光謹序於臺灣旅次

三

慈訓纂證

男　溥儒　敬述

訓曰孝德之門其後必昌積善降祥莫大乎孝
⊙唐夫人山南節度使崔琯之祖母也山南曾祖母唐夫
人事姑孝每旦櫛縰笄拜于階下即升堂乳其姑長孫夫人不粒食數年而康霽一日
疾病長幼咸萃宣言無以報新婦願新婦有子有孫皆得如新婦孝敬柳班且崔山南
昆弟之盛鄉族罕比如此安得不昌大也 書

訓曰坤道貞順則而有辭明節而有守
⊙舜女者陳國采桑之女也晉大夫解居甫使于宋道過陳遇采桑之女止而戲之曰
女爲我歌我將舍汝采桑女乃歌曰墓門有棘斧以斯之夫也不良國人知之知
而不已誰昔然矣大夫又曰爲我歌其二女曰墓門有梅則有鴞萃止夫也不良歌以訊
止訊予不顧顛倒思予大夫曰其鴞安在女曰陳小國也攝乎大國之間因
之以饑饉加之以師旅其人且亡而兄鴞乎大夫乃服而釋之君子謂舜女貞正　有
辭柔順而有守 列女傳

訓曰蒙以養正智與性成嬉遊不學必害其志

四

不得其美死不得其榮何樂乎此而謚爲康乎其妻曰昔先生君嘗欲授之政以爲國
相辭而不爲是有餘也君嘗賜之粟三十鍾先生辭而不受是彼先生者
甘天下之淡味安天下之卑位不戚戚于貧賤不忻忻于富貴求仁而得仁求義而得
義其謚爲康不亦宜乎曾子曰唯斯人也而有斯婦君子謂黔婁妻爲樂貧行道 列女

世再姪女長沙
劉璠質恭錄

三八

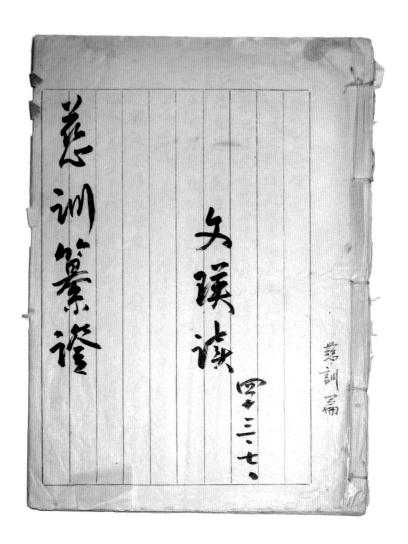

慈訓纂證

矢溪讀四十三、七、

慈訓篇

慈訓纂證序

金陵之亂儒避地東海客有問儒者曰昔薦郡之將
亂也子先南遊金陵方臧人將以祿位待于子子又去之
及吳越再亂乘孤舟浮滄海勞形居貧而子誦讀若
平日殆若能知幾速遯屬夫何修而至於此哉儒應之
曰嗚呼此　先母之教也儒生十四而孤辛亥武昌之變
　朝廷方召袤世凱決大計袤氏疾諸王之異己者
臨之以兵夜圍戰門護衛奴史恐不利於孫子奉　太夫
人攜儒兄弟避難清河故史家及　遜位詔下太夫人
泣謂儒曰汝祖奉王以周公之親輔詡中興澤及於

民子孫必昌汝其畜德修業無墜厥緒親授儒周
易春秋傳盡出瞖綳置書籍撫儒而命之曰汝弟
更幼吾惟望汝汝學不成吾將何望不如死儒怵懼
泣涕受命遂勵志於學隣家婦女見太夫人仁厚
祥惠動必以禮於是母教其子婦孝其姑皆曰太夫人
色我矣務其風俗號為義鄉汝後讀書先大夫人墓側
歲饑　太夫人曰秋坡村近墓茇汝莒周之無受其謝蘆
溝之變一村皆盜盡發西郊之家惟先　墓免於難鳴
呼儒生於亂世幸全大節非儒之才遂能及此
太夫人之教辿乃追述遺訓表揚母德證以女崇往

行以傳於世欲以昔日　太夫人之化清河者化天下焉
庚寅四月溥儒敬記

陳含光序

桑土陰雨鬻子矢其恩勤凱風寒泉毋氏資其聖

善入堂之客聲有優言提之歲月已馳積憶在心惜

書於手此慈訓纂纂證之作所以言有文而聲有哀

也心畬玉孫者繼別維武王之穆乃祖則司公其

人趨庭甫習已痛鑒櫨舞勺繞諭邊遭遷鼎當

是時也枌栒四無趙宗之託鬼神有表氏之攻尊姚

項太夫人撫是兩孤避於荒野亡臭春臭天子地

予以為與亡逸運故華之渴有期仁義在躬

故蘭菊之芳無絕成人由已必藉朱藍守道不渝籌

合如符節豈直明詩習禮煒彤史之光華柳乃則古稱

先馨玄儒之芳潤矣首蠶髮有章之女詠自西京鵲

巢諸俟之風化於南國乃至闌門示禮從里成仁淑問

嘉言何時歇有然劉子政母儀立傳僅存金玉之

音曹惠班女誡咸書不涉大夫之子者益當夫堂家

虛擬字縣孟安父生而橋梓天形師教則蓬麻自直

從夫爲義孚動於樞機出梱無言詎有彰於蘭閨

贖故含章信美而載筆莫傳

太夫人則自國而家唯身與子經天倚月望崴於秋對

金縢而念丰修攬素純而期有見黄農已邈想求

移金石辛螢既慈其之難振麟孟寄其吁嗟於是

脫珥購書斷機啓學晨歸夙申以話言崴會月要

課其行業將使神明之冑母蹈於非彝道義之事有

高於好爵故有超降祥在孝終之以茂德爲康貞忠

恕而奬廉貞先行誼而後文藝其於知幾之道處

己之方三致意焉　王孫果蝥持身崇範行孚溫

其於珪璧卓爾於松筠陳其汰乾頹箕子之明

夷樂此簫韶異廣賓之在位無歟無忽有德有

言其自本開床者皆

太夫人之教也於是條夫遺訓箸在草編證以前言

慈訓纂證

<div align="right">

得於蒐齊文獻無徵懲炎庠於杞宋語偕心車聲興

涙俱行三紆負贏之情穿三切衷猿之叶　王孫聆

音鐘嘗服蕆終身鬢實懆昊深其琰其圉

極膏敢凌諸塵閭略比括卷各彼蔦宜不鐫琰

且是書者人倫禦壞墳典笙簧先惟入德之門詎

曰色蒙之吉固崔人懷鉛蘂家實練緗非唯樹護

堂北隆孝子之心懸價淮南擬國門之字而已彼夫

實傳黃老徒尚虛無宗講同官唯勤訓詁者又

堂可同年以論連類而談也哉庚寅日南至江都

陳含光謹序於墿灣旅次

</div>

慈訓纂證

男　溥儒　敬述

訓曰孝德之門其後必昌積善降祥莫大乎孝

〇證　唐夫人山南節度使崔琯之祖母也山南曾祖

王母長孫夫人年高無齒祖母唐夫人事姑孝

每旦櫛縰笄拜於階下即升堂乳其姑長孫

夫人不粒食數年而康寧一日疾病長幼咸萃

宣言無以報新婦願新婦有子有孫皆得如

新婦孝敬柳玭曰崔山南昆弟子孫之盛鄉族

罕比如此豈得不昌大也哉　唐書

訓曰坤道貞吉順則而有辭明即而有守

證 辯女者陳國采桑之女也晉大夫解居甫使于宋
道過陳采桑之女止而戲之翻女為我歌將
舍汝采桑女乃為之歌曰墓門有棘斧以斯之夫
也不良國人知之知而不已誰昔然矣大夫又曰為
我歌其二女曰墓門有梅有鴞萃止夫也不良歌
以訊止訊予不顧顛倒思予大夫曰其
鴞安在女曰陳小國也攝乎大國之間因之以饑饉加
之以師旅其人且亡而況鴞乎大夫服而釋之君子
謂辯女貞正而有辭柔順而有守　續列女傳

訓曰蒙以養正謂與性成嬉遊不學必害其志

證 皇甫謐母任氏安定朝那人歸皇甫燕子謐為
後謐年二十不悅學邀蕩一日得瓜果以共任氏曰
孝經六三者不除雖日用三牲之養猶非孝也汝齒
則既長矣目不存教心不求道何以慰我心乎因
嘆曰昔孟母三徙以成仁曾父烹豕以存教豈我
居不卜鄰教有所闕歟何爾魯逸之甚也修身篤
學自汝得之于我何有因對之流涕謐感激就學
遂為名儒　元晏春秋

訓曰童蒙之教德之基也

訓曰胎教有則生子克家

證　太任者文王之母摯任氏中女也王季娶為妃

太任之性端一誠莊惟德之行及其有娠目不視惡

色耳不聽淫聲口不出教言能以胎教生文王

王生而明聖太任教之以一而識百君子謂太任

為能胎教古者婦人妊子寢不側坐不邊立不

蹕不食邪味割不正不食席不正不坐目不視

于邪色耳不聽淫聲夜則令瞽誦詩道正事

如此則生子形容端正才德必過人矣故妊子之時

必慎所感感于善則善感于惡則惡人生而肖萬

證　啟母者塗山氏長女也夏禹娶以為妃既生啟

辛壬癸甲啟呱呱泣禹去而治水惟荒度土功三過

其家不入其門塗山獨明教訓而致其化焉及啟

長化其德而從其教卒致令名禹為天子而啟

為嗣持禹之功而不隕君子謂塗山彊于教誨詩

玄鳌爾女士從以孫子此之謂也　列女傳

訓曰婦德貞順王公之女以不撗貴為賢

證　周王姬者平王之孫也下嫁于齊侯車服極

其盛而不敢挾貴以驕其夫家故見其車者知其

能敬且和以執婦道于是作何彼禮矣之詩以美之　詩語

履足則頤見曾子曰斜引其被則歛矣妻曰斜而
有餘不如正而不足也先生以不斜之故能至于此哉
不邪死而邪之非先生意也曾子不能應遽哭之曰
嗟乎先生之終也何以為謚其妻曰以康為謚曾子
曰先生在時食不充口衣不盖形死則手足不歛旁
無酒肉生不得其美死不得其榮何樂于此而謚
為康乎其妻曰昔先生君嘗欲授之政以為國相
辭而不為是有餘貴也君嘗賜之粟三十鍾先生
而不受是有餘富也彼先生者甘天下之淡味安
天下之卑位不戚戚于貧賤不忻忻于富貴求仁而

得仁求義而得義其謚為康不亦宜乎曾子曰
唯斯人也而有斯婦君子謂黔婁妻為樂貧行
道　列女傳

四・書法複印件

心畲

應友朋及公家機關之請的書法作品較多，在上世紀五十至六十年代複印技術困難的時候，仍然複印了《海石賦》、楷書《日月潭教師會館碑》、楷書《朱柏廬先生治家格言》兩件、楷書《霜清石法》七言聯文等五件作品，並且裝裱完好，是為下真跡一等，提供給安和作為學習書法之用，尤見對安和之重視。

海石賦

瞻日月之圓浸窮漲潦
之遙逝變屓朋於島嶼
賾穹窿於水際紛恠石
之縱橫儼巨靈之疊砌
其為狀也巉嵯峰屼剺
電霹雷霆者霞起裂者
冰開藏蚵隱蠣礧藻搜
岑阮碻磋以硍磋忽後峨
而峥嶸豈嫣皇之所遺驚
天柱之已傾層閣雜堞井
絲連城皮鞭鹽圻膚寸
雲玉瑿干顥顥而龜伏礱
然蚰螺而龍行吞睆旰之
虹霓隨蒼昊之列星圓則

而碙固漸糅雜而鉤連恒
瀚澥之滌蕩乃洶駭而奪
墜遂竅竇而為沈風號
嘯而端穿彼砥柱之貞兮
排怒浪而孤塞比君子之
獨立拂憂憲而不衙浩
洪漭之無涯望北溟其
安極同夔居之避風兮無
鵬搏之雙翼畫天漢之左
界兮鸞白日之西匿覽庭
石之當塗兮思神禹之
迟熄

己求十二月

溥儒作并書

朱柏廬先生治家格言

黎明即起，洒埽庭除，要內外整潔；既昏便息，關鎖門戶，必親自檢點。一粥一飯，當思來處不易；半絲半縷，恆念物力維艱。宜未雨而綢繆，毋臨渴而掘井。自奉必須儉約，宴客切勿流連。器具質而潔，瓦缶勝金玉；飲食約而精，園蔬愈珍饈。勿營華屋，勿謀良田。三姑六婆，實淫盜之媒；婢美妾嬌，非閨房之福。童僕勿用俊美，妻妾切忌艷妝。祖宗雖遠，祭祀不可不誠；子孫雖愚，經書不可不讀。居身務期質樸，教子要有義方。勿貪意外之財，勿飲過量之酒。與肩挑貿易，毋佔便宜；見貧苦親鄰，須多溫恤。刻薄成家，理無久享；倫常乖舛，立見消亡。兄弟叔姪，須分多潤寡；長幼內外，宜法蕭辭嚴。聽婦言，乖骨肉，豈是丈夫；重資財，薄父母，不成人子。嫁女擇佳婿，毋索重聘；娶媳求淑女，毋計厚奩。見富貴而生謟容者，最可恥；遇貧窮而作驕態者，賤莫甚。居家戒爭訟，訟則終凶；處世戒多言，言多必失。勿恃勢力而凌逼孤寡，毋貪口腹而恣殺牲禽。乖僻自是，悔誤必多；頹惰自甘，家道難成。狎昵惡少，久必受其累；屈志老成，急則可相依。輕聽發言，安知非人之譖訴，當忍耐三思；因事相爭，焉知非我之不是，須平心暗想。施惠無念，受恩莫忘。凡事當留餘地，得意不宜再往。人有喜慶，不可生妒忌心；人有禍患，不可生喜幸心。善欲人見，不是真善；惡恐人知，便是大惡。見色而起淫心，報在妻女；匿怨而用暗箭，禍延子孫。家門和順，雖饔飧不繼，亦有餘歡；國課早完，即囊橐無餘，自得至樂。讀書志在聖賢，為官心存君國。守分安命，順時聽天。為人若此，庶乎近焉。

歲在屠維大淵獻閹茂之月　西山逸士薄儒書

朱柏廬先生治家格言

黎明即起，灑掃庭除，要內外整潔；既昏便息，關鎖門戶，必親自檢點。一粥一飯，當思來處不易；半絲半縷，恒念物力維艱。宜未雨而綢繆，毋臨渴而掘井。自奉必須儉約，宴客切勿流連。器具質而潔，瓦缶勝金玉；飲食約而精，園蔬愈珍饈。勿營華屋，勿謀良田。三姑六婆，實淫盜之媒；婢美妾嬌，非閨房之福。童僕勿用俊美，妻妾切忌艷妝。祖宗雖遠，祭祀不可不誠；子孫雖愚，經書不可不讀。居身務期質樸，教子要有義方。勿貪意外之財，勿飲過量之酒。與肩挑貿易，毋佔便宜；見貧苦親鄰，須加溫恤。刻薄成家，理無久享；倫常乖舛，立見消亡。兄弟叔姪，須分多潤寡；長幼內外，宜法肅辭嚴。聽婦言，乖骨肉，豈是丈夫；重貲財，薄父母，不成人子。嫁女擇佳婿，毋索重聘；娶媳求淑女，勿計厚奩。見富貴而生諂容者，最可恥；遇貧窮而作驕態者，賤莫甚。居家戒爭訟，訟則終凶；處世戒多言，言多必失。毋恃勢力而凌逼孤寡，毋貪口腹而恣殺牲禽。乖僻自是，悔誤必多；頹惰自甘，家道難成。狎昵惡少，久必受其累；屈志老成，急則可相依。輕聽發言，安知非人之譖訴，當忍耐三思；因事相爭，焉知非我之不是，須平心暗想。施惠無念，受恩莫忘。凡事當留餘地，得意不宜再往。人有喜慶，不可生妒忌心；人有禍患，不可生喜幸心。善欲人見，不是真善；惡恐人知，便是大惡。見色而起淫心，報在妻女；匿怨而用暗箭，禍延子孫。家門和順，雖饔飧不繼，亦有餘歡；國課早完，即囊橐無餘，自得至樂。讀書志在聖賢，為官心存君國。守分安命，順時聽天。為人若此，庶乎近焉。

西山逸士溥儒書

歲在屠維大淵獻閹茂之月

日月潭教師會館碑

天行以健同流之謂仁地德廣運厚生之謂道陰陽精氣蘊結山泉故萬峰
峻極五嶽鎮其方百川淳洪四瀆望其郡三臺環海積水為潭日連珠岡
巒疊瑛嬋娟縹緲攀瑤闕之霞衣寥廓含風振瓊霄之霧珮涵虛耀彩澄漪
吐瀾杳眇逶迤會川入海遐瞻列嶂摛木為樓南睨層波浮槎築館於是息
遊才彥賓禮羣賢作賦於雲陽之臺置酒於迎風之觀抽思擷藻滄海蛟騰
賦日凌雲朝陽鳳舉中立兩楹崇奉宣聖歌光華之復旦仰日月之代明
杏壇高揭懸麗景於青冥華蓋西臨動星文於碧落聖有謨訓克綏厥猷樹
之風聲肇脩人紀若夫仁則民不怨式化厥訓敷佑烝黎巽風以善
俗尊道以敬學使其居仁由義隮登禮樂之堂秉拈協風咸有時雍之德

歲在壬寅春正月穀旦

鳳臺劉真建

西山逸士溥儒譔文并書

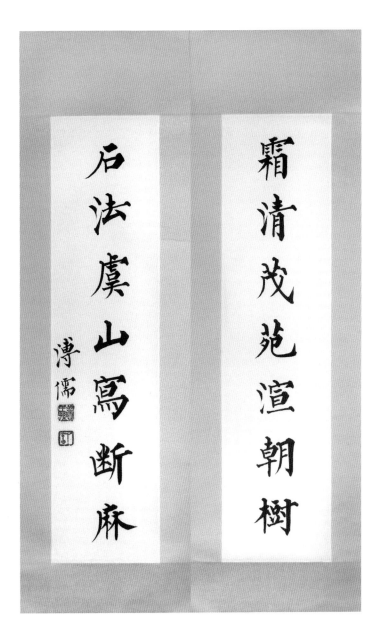

霜清茂苑渲朝樹

石法虞山寫斷麻

溥儒

五・吉語德訓

心畬

教弟子以經學為根基，讀經則首倡德行，常有「吉語德訓」書示和賜予。此處所見安和舊藏「德訓」有楷書「德頌」、「誠以接物，勤能有功」、「此斯焉，可風乘」、「事到萬難須放膽，理當兩可要平心」等，都是儒家誠、德、君子思想的體現。吉語以紅紙書寫，如「戩穀」、「千祥雲集」、「頤福迎祥」、「履豐臨泰，晉益鼎升。同人謙豫，大有咸恆」。此等吉語，均為春節時張貼門楣的吉詞，推測是心畬書賜安和。

誠以接物
勤能有功

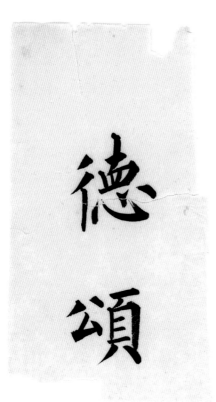

千祥雲集

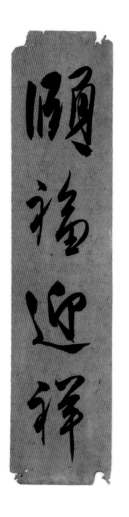

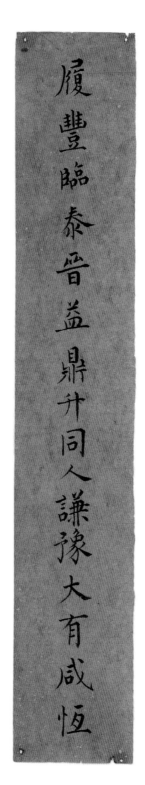

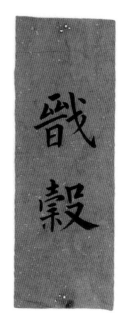

戩穀

履豐臨泰晉益鼎升同人謙豫大有咸恆

願福迎祥

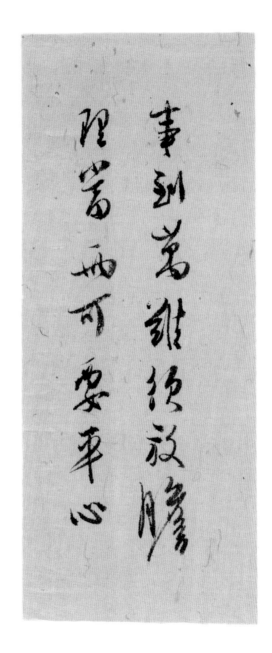

事到苦難終放膽
理當兩可要平心

六・易經講授

心畬

博通經學，於《易經》頗有體會與認知，也時常在寒玉堂中為弟子講解《易》學。從安和所藏相關紙張手稿所見，心畬大概是從《易》與《河圖》、《洛書》的關係，西周至漢儒相關的著述，為弟子講說《易經》的形成與發展的歷史。再次，根據乾一兌二離三震四巽五坎六艮七坤八為次序，依次寫畫八卦符號和爻象加以解說《易經》的內容，最後以君子之德釋《易》。

河龍圖授

昔龜圖貴成

河以通乾（春秋緯　鄭氏元宗）

洛以流坤　　元命苞

河圖九篇　　　五緯七緯

洛書六篇

洪範九疇　　　洪範九疇

洪範立行傳（夏侯成注）　　禹治水得神龜負圖

於洛　　　其圖各　子音石

淮南子　洛書丹書　河出綠圖

漢書五行志...凡六十五字皆洛書本文

禮運　河出馬圖...龍馬負圖而出也

尚書中候...又曰伏羲氏有天下龍馬負圖出於河遂法之畫八卦

尚書洪範九疇傳...

論語　河不出圖

五經授士
孔安國　九疇八疇

孔述

十翼　　大滿

蒙昧 ䷃ ䷃ ䷃

艮为山

艮为止　坎为水

陽剛　陰陰

躬行　言亨通

非

女正や

始通和正

易爻而德　音基

语文　讨正而施

无无无偶

郭璞成法王弼

天託用　四德

疏孔颖达

頃求

臺牛之憒

始過也

眾

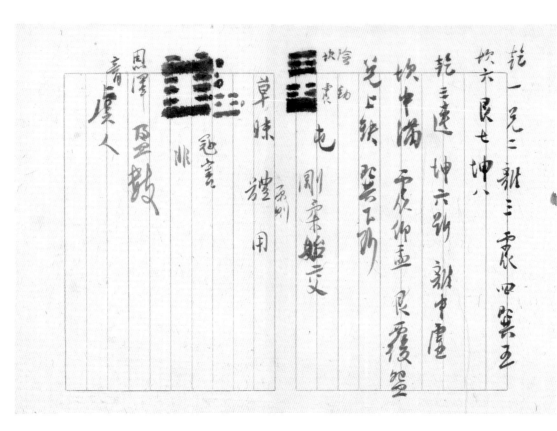

乾一 兌二 離三 震四 巽五
坎六 艮七 坤八

乾三連 坤六斷 離中虛
坎中滿 震仰盂 艮覆碗
兌上缺 巽下斷

屯 剛柔始交
草昧 體用
冠婚
恩澤
賓人

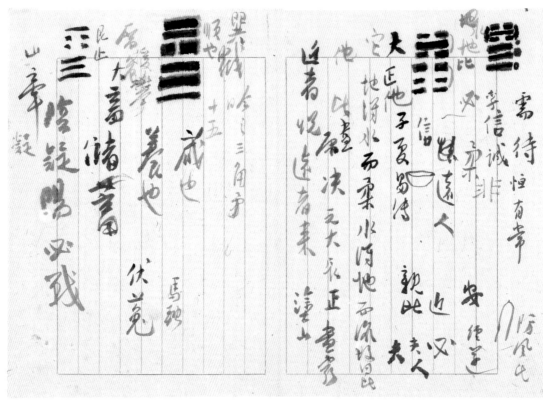

需 待 恒有孚
等信誠也
需 柔 非
安
大 正也 子夏隅傳
誕遠人 也必
親此 夫人 夫
延者 既遠者來
山 咸
戒也 馬融
養也 伏兔
蓄 儲蓄
嗇 疑 賜 必戎

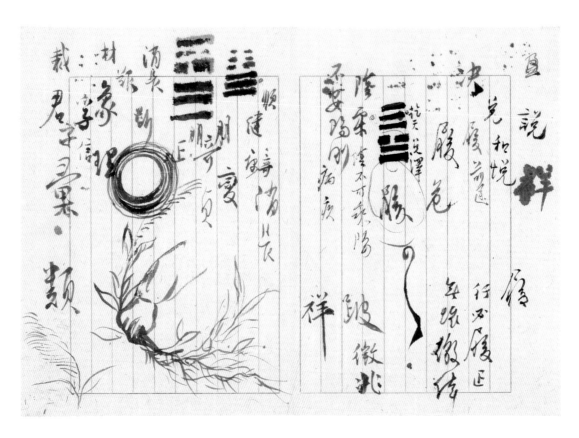

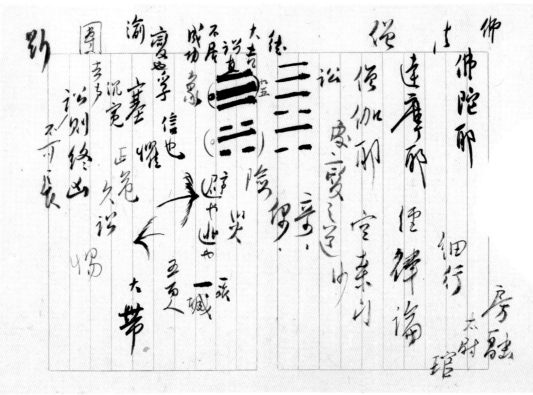

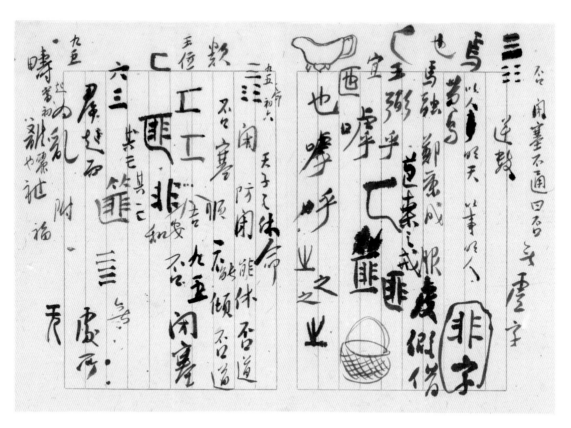

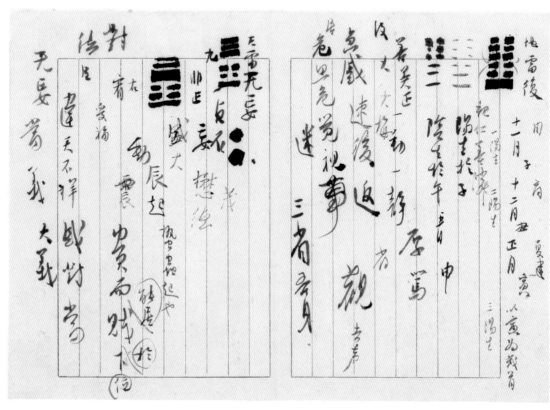

周雖 九 執殺 省 人

田卯四離賦 五六三八七 出言有三章

花物前 乃 乃 兵乃出

了 出資乃作明堂
韻詩

陽平遠

烏曉九河 葦 於是 黃背

首 天君

聰以正直之派神

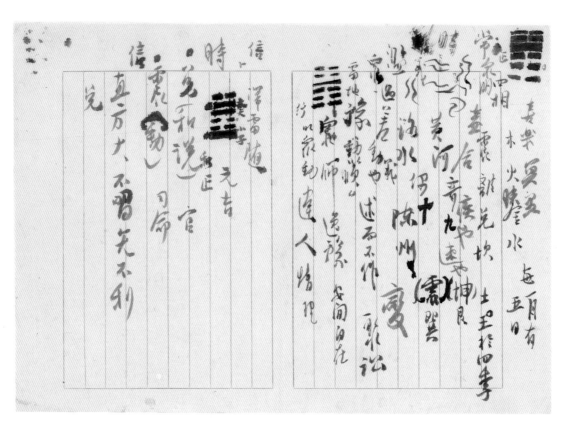

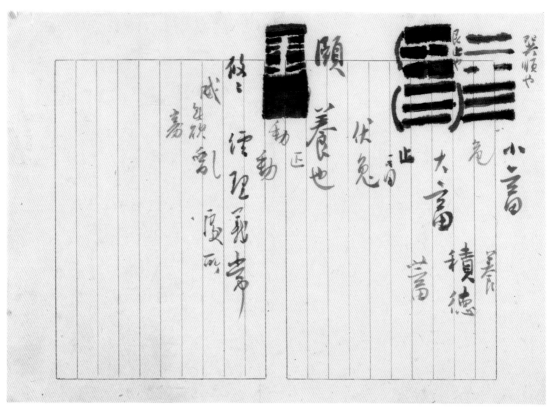

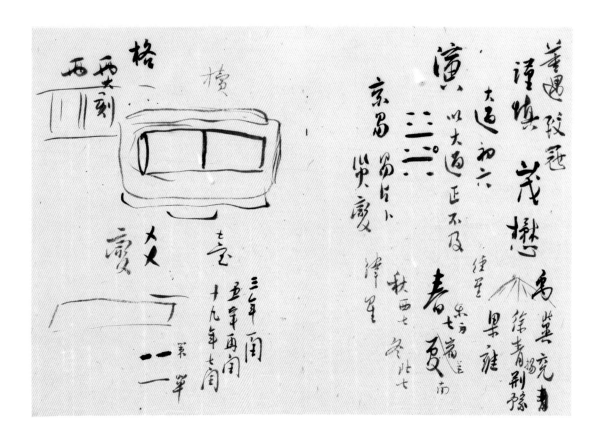

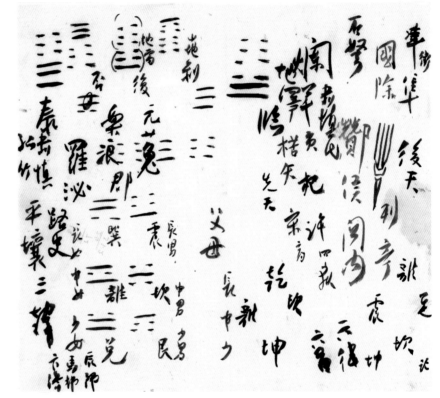

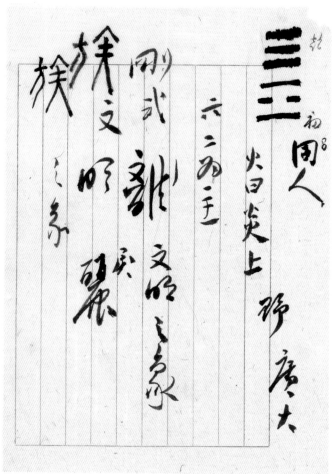

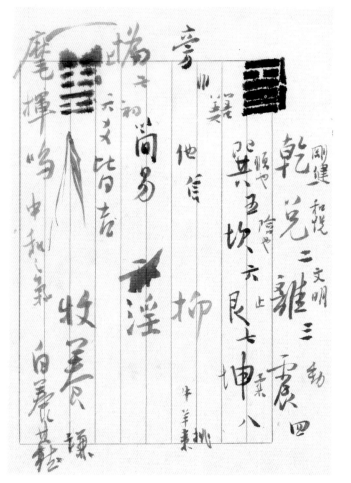

三 乾

同人　火日炎上　珍　廣大

六二四二壬

剛武　離　文明之象　巽
健文明　明　麗
撰文　之象
撰

三

乾　剛健　和悦　文明
兑二　離三　震四　動
巽五　坎六　艮七　坤八

简易
他信
柳
淫
牧養
六爻皆吉
中和之气
白麗

地水師　大〈

上坤地
下坎水
下坎

師　養

孫子兵法　易道數也

師乘也　城
　　　道
　　　韻事順成

邪暗隱防必審其陽
而在省之

震坎艮 三☳

一陽二陰

二陰二陽

監新 ↑

優官

望心而成物 一

誠貞

誠於中 結
形於外知

先搖後動 伸

雲卯亏

虤陳夕 卷唱

莫

☳☶

其眼圓耶

勝

坤 埂之漢

陽剛。坎

體 水用水

君信

二三

互艮震一

峰陳

朱

風水漢

水風井

上 爻

上坎不配芽

初

循吏

酷吏 執法

刑名

申不害書

大而化之之可說
聖之而不可知之謂

敬求

王羲之神

繪 賜呼至於

文 華

地址：
電話

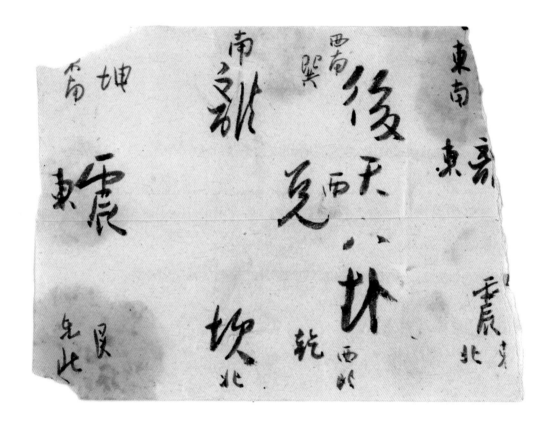

雷風恆　純卦　重離

久長　　上震下巽

常道　　互兌互乾

澤一民、

六爻之外習人在論

浸深淫篤

家埋獵窩

龜

豚

陰堅貞頁石

浸長

靜止初⋯⋯擊⋯

象

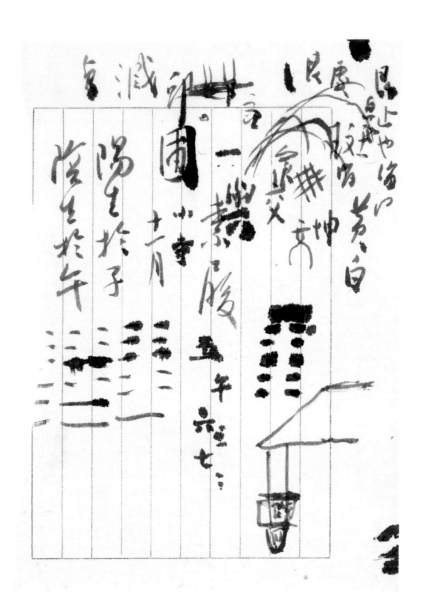

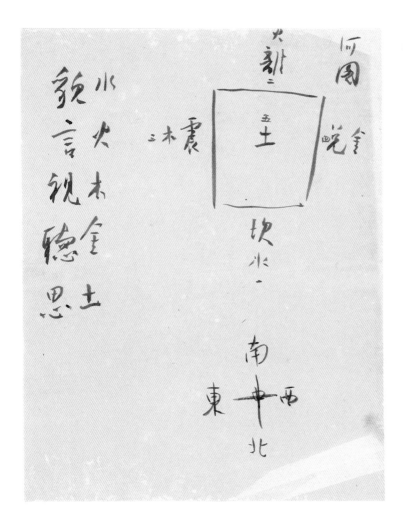

衛懿公好鶴鶴有祿秤者

漢 敬也 类 足信 君信 文公 之难

二

三 目 䌷与枉 三 四 人事 也

陽之 失信 陽信 滥貴 六 五

一 陰交 失信 陽信

一 三 五 陰信

二 四 六 陰信

釋辛非

演陰 投几 橘 凱反正

惟娙以与名不可以假人

遊棲霞山

連峯隱蕭寺行行越山
麓殘雪滿荒城寒禽集
孤木白鹿去不還澄潭湛
空緣山雲本無心胡為出山
谷

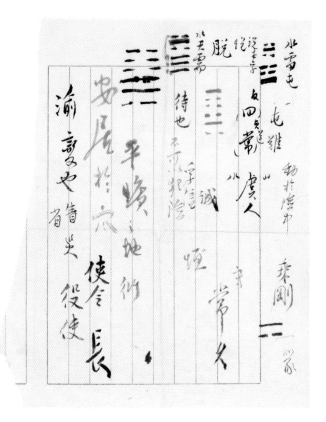

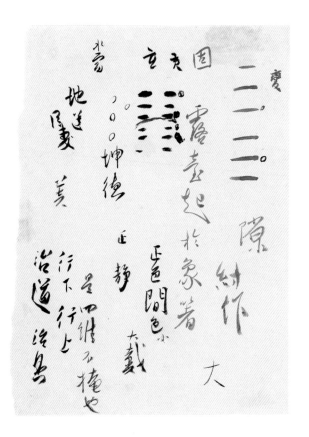

七・經史子集講授

心盦 以「儒」為名，以君子儒為志向。

因此，相對於書畫成就，心盦更有

志成為一名學者。他以經學自許，日常在寒玉堂

中為弟子講授儒家《詩經》、《論語》、《左傳》、

《禮記》等經典。此處所見皆是心盦授課時手書記

錄，無論是從《詩經》本旨及六義推論至屈、宋

《九歌》；還是據《禮記》教導弟子處世謹慎，以

盈為戒，以虛為懷，持君子「慎獨」之旨；又還

是《論語·衛靈公》：「君子疾沒世而名不稱焉！」

都是心盦心嚮往之的儒家精神。

韓柳　琦　仲淹

徐陵庾信　李杜　　主孟　　姚宋

陶謝　　　房杜　元稹　柳州

籟黃　　　　　　文宗

溝水
比水

僅　頌不忘
　　規

強翁

游　代魏

衡陽

西河　魏

回雁天

元

體用　素王　素相

廬
司馬攘苴　孫臏　田單

魏
公子無忌
信陵君

趙
廉頗　李牧
趙奢馬服君　趙括徒讀父

燕
樂毅

臺
武安君
白起　王翦
趙括書

吳
孫武

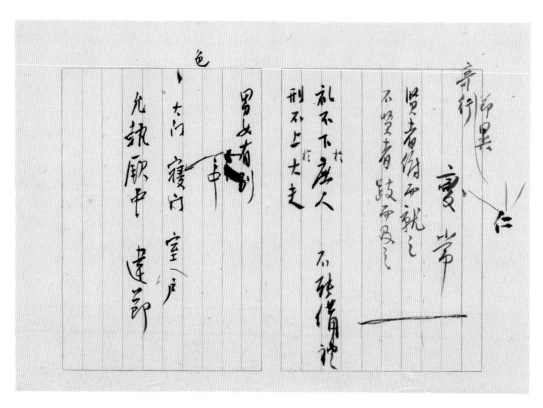

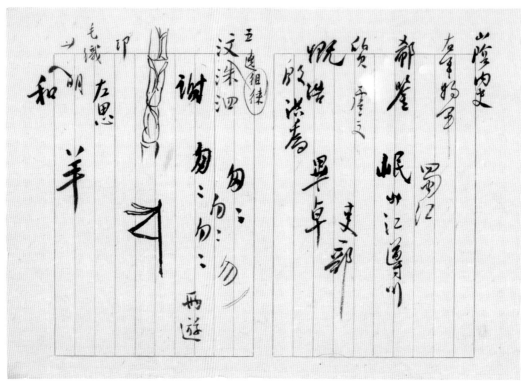

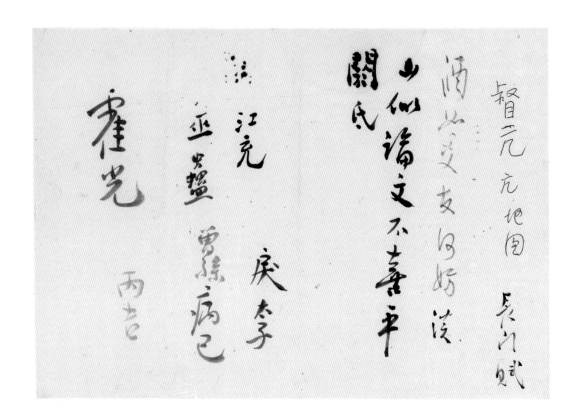

賀元元 地圖 長門賦
酒如文友 白妤 漢
山仙讀文不喜平
關氏

注 江元 庚夫子
巫蠱 曹續病己
霍光 丙吉

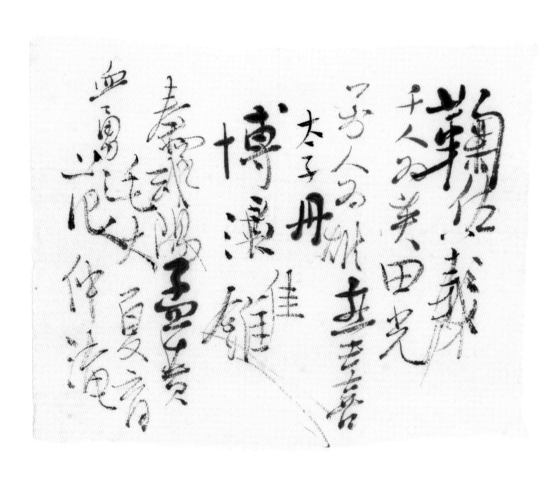

鞠佃 義
千人石英田光
了お人の州 立壹壹喜
太子 丹 佳雄
博澄雄
青壹壹貴
青兎気陽
無毒 夏音
無毒 興
花女 仲滝音

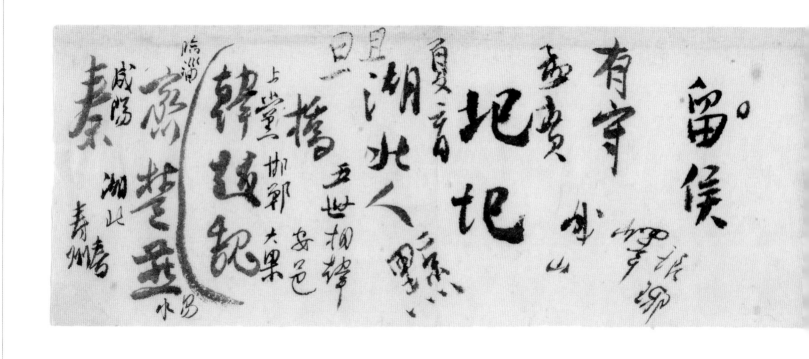

後全見

訓曰　忠信結士　事難得甚力

但　圈　不同

辨志

一志　清議

藎漏

衛道之功道統

悲德　家德　吉德之德

之鑿

醴酒不設王之言盡矣　楊震

太上有立德其次有立功其次有立言　三不朽

火滅修容

語增　節岩

亞聖述陳也

賣衣肝食

方命延齡

浸善如登　浸惡如崩

浸食

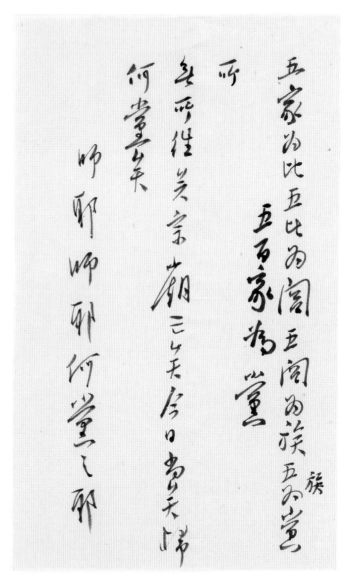

五家為比 五比為閭 五閭為族（族） 五族為黨

所

毋乃佳美宗廟之乎矣 今日夫天婦

何堂矣

師耶師耶何黨之耶

邁遠

□臨

道者人之所踏
　馬偏

代王 制朕 爭爲功 三椎

弘彼王旦軒子輿 御來

七個 車右

王又之㓜不在爲下 戎右

楊朱吏羿翟 譬武王

敎訓誥之字 魏 都（如果） 望（上臺） 赴（明邦）

璘 與

春秋以戰 戰

乘 物隻日乘 嵊縣

戴 物四日乘 物在橋 四馬日乘

周加一緋馬 夏二馬 殷四馬

（驂乘）服馬

春

勇敢以戰 結形私阿

可為痛哭者一
可為流涕者二
可為長款息者六

封漕 越 十年生聚 十年教訓
二十年七八夫真 楊治平

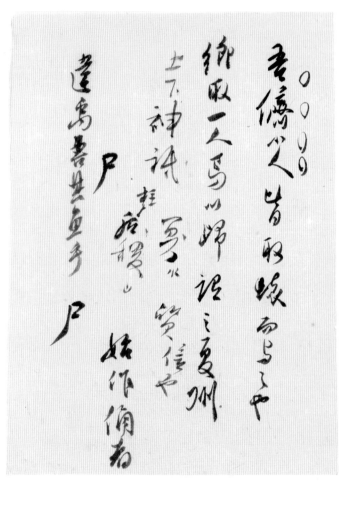

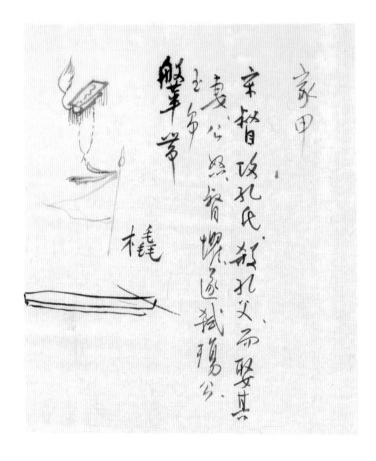

勤迨天之冠
未陰雨徹
徙彼桑土綢
繆牖戶兮
今女下民或敢侮予予
鴟鴞
予手拮据
予所捋荼予
予所蓄租予
予口卒瘏曰
予未有室
家室兩譙譙

長廣郡

執虛如執盈

入室如有人

莊敬其事

理

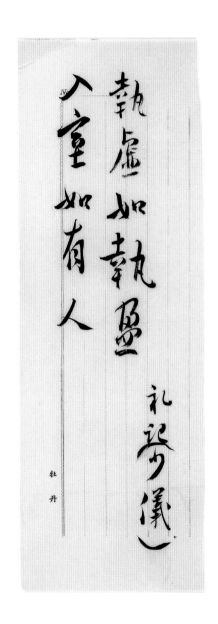

執虛如執盈
入室如有人

禮記少儀

牡丹

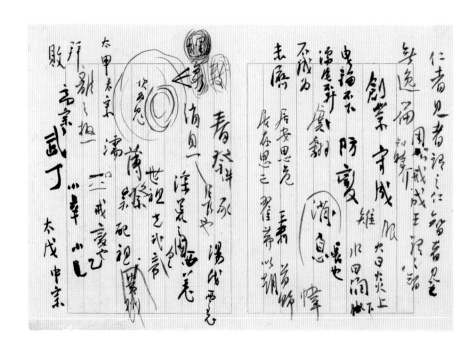

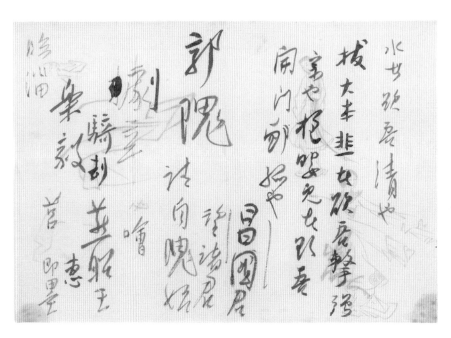

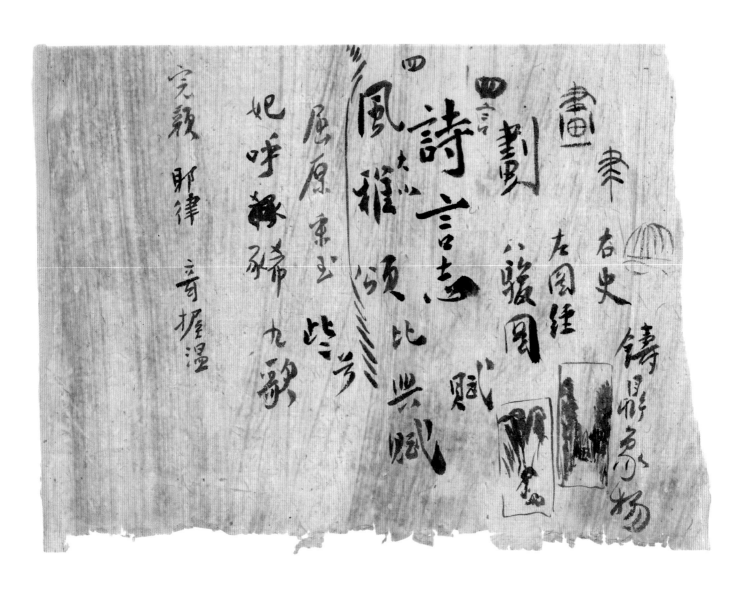

畫　右史

鑄影象○楊

劃　四言○　左圖經　賦

四
詩言志
鳳雅頌比興賦

屈原東玉　此ㆍ
妃呼豨○九歌

完顥　耶律　奇握溫

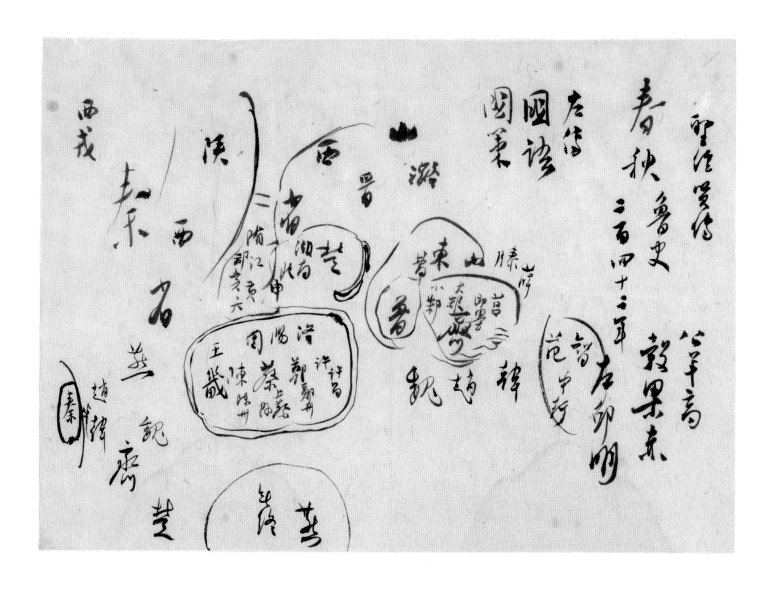

朱提時縣

三代考工記鎧

四鎧四兩勖斤五十兩 一鋖

浮十六兩 一鎧四兩八兩一流

穎 穎上路陽城 林柄

泉 雜器 創柄

穎 [穎] 穎 器 㲉

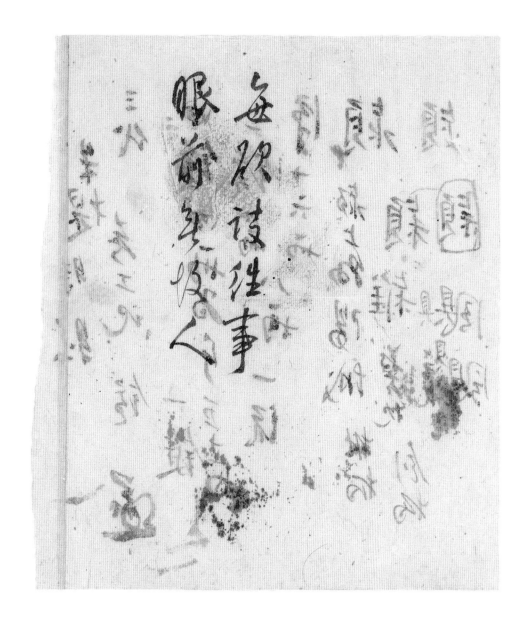

念書要勤

對待人要客氣

說話要有信實

這樣不可以叫他君子

了嗎

綿袍　王績

須實　花雕　張禄

魏齋　黃不及

穰侯　使臣

鄄丹　鄭安平

廣絞

君子人不是憂慮他自己
前乃是憂慮他的名譽
不讓人顯達不是憂慮
他自己困難乃是憂慮他
的學問不夠、

同節不到裏龍困包老

會須教山田

李耕有
楊田忠　姚
張九龄　　束環
　　　　律休

博末雖為棟精鋼

不作釣

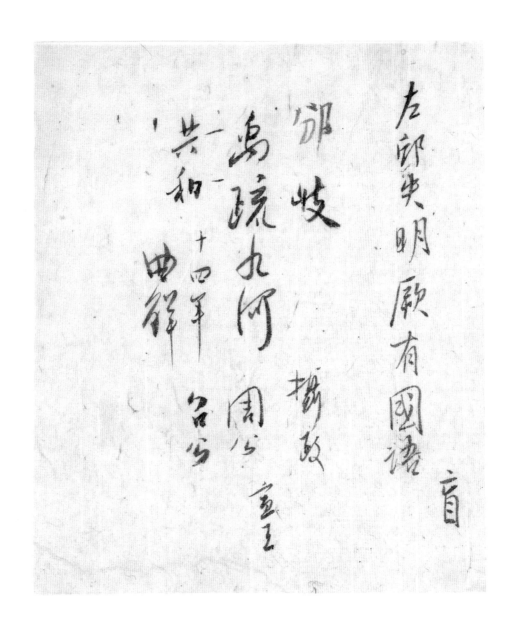

樊於期　鳥雞

督亢　圖窮匕見　巖伸乎　律儸

荊卿

苛政猛於虎食

爆
盟丁孚也亦可寒也
用鄠子於社 邑美

歟誤訓諧哲家

物失其所而亂

回也則於我意也

於吾言无所不悅　獨鹿風

媚上下不違

媚　堲

　姤

壻　早順

愛之結句萬年

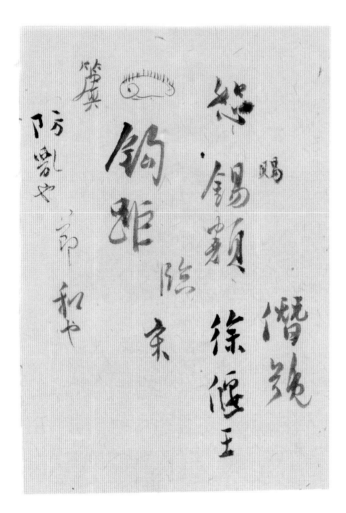

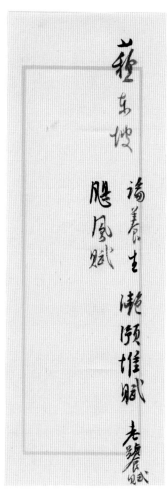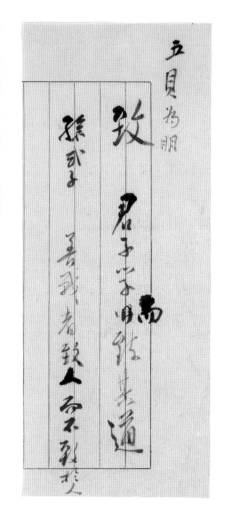

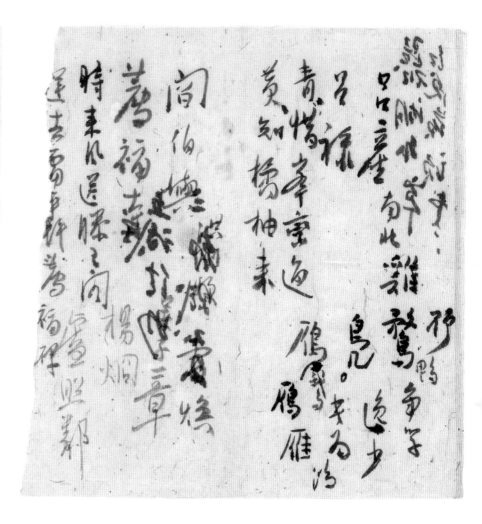

美　道不遠仁

娃知左為張見衡而知善　辛循揆度

和而不流　揨克己法　義方

剎那

八・說文及書法

《說文解字》是中國文字與書法的基礎，也是寒玉堂重要課程之一。掌握了字形、字音、字義，不但能在浩瀚的古籍裡暢遊，也能建立自己的書法理論體系。此處所見心畬授課書寫：永字八法、國引妙緘，游絲書、飛白書以及一波三折，如錐畫沙、如印印泥、折釵股、屋漏痕、使轉、無垂不縮、無往不復等書法技巧；還有楷書點、劃、撇、捺和起伏的示範。只可惜僅存授課示範稿，如武術有招無式，不能確實知道心畬當下如何解說、傳授書道內容。

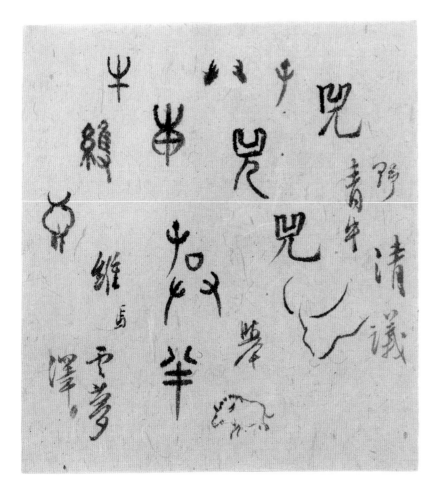
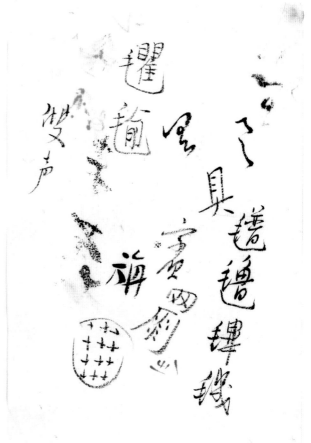

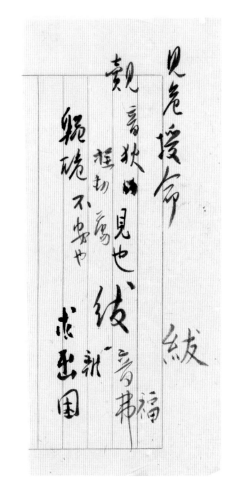

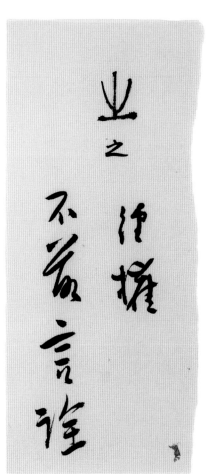

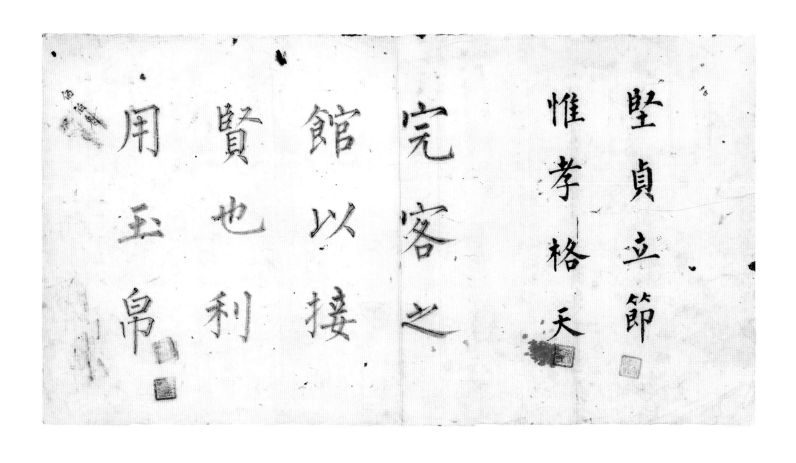

堅貞立節

惟孝格天

完客之

館以接

賢也利

用玉帛

心以度物
而成於義
任天下之
重者也

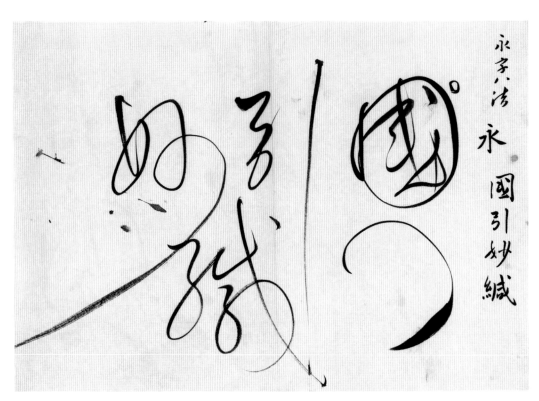

永字八法

永 國引妙織

有大人先生
以天地為一
朝萬期為須
臾日月為扃
牖八荒為庭
衢行無轍迹
居無室廬幕
天席地縱意

一波三折　如錐畫沙　折似股

如印印泥　屋漏痕

使轉、　有隆手載　藏鋒

轉折　有陽戴

橫筆直下　一二三

直筆橫下　川川川个个

無繑畫不縮

無往不復

畫直

西内　飲畫

三杯酒

一西内而結成

一兩至水

溪、小、水

氵

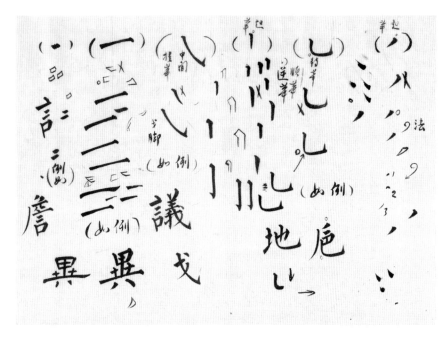

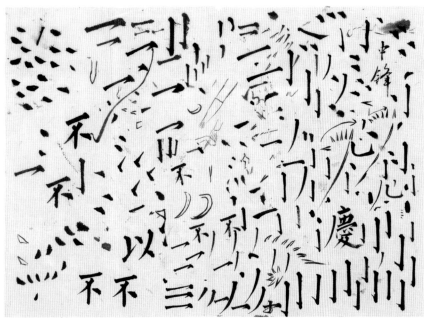

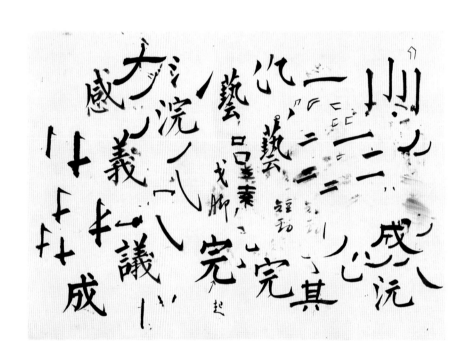

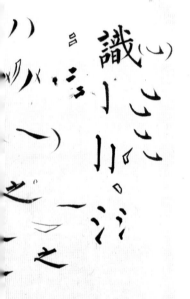

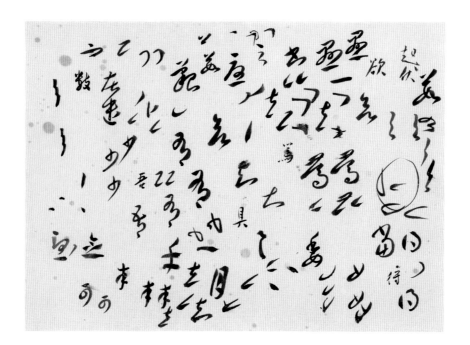

result
說文及書法

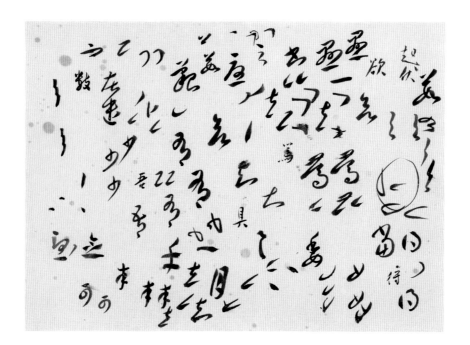

240
241

有大人先生
以天地為一
朝萬期為須
史日月為扃
牖八荒為庭
衢行無轍迹
居無室盧幕
天席地縱意

老師寫的字
後,好好珍藏勿丢破了

炎日月為扃
牖八荒為庭
衢行無轍迹

覺寒暑之切
肌利欲之感
情俯觀萬物

赤壁賦 屬
定窈露
勳完

其餘有貴介公子縉紳處士聞吾風聲議其所以乃奮袂攘襟怒目切齒陳說

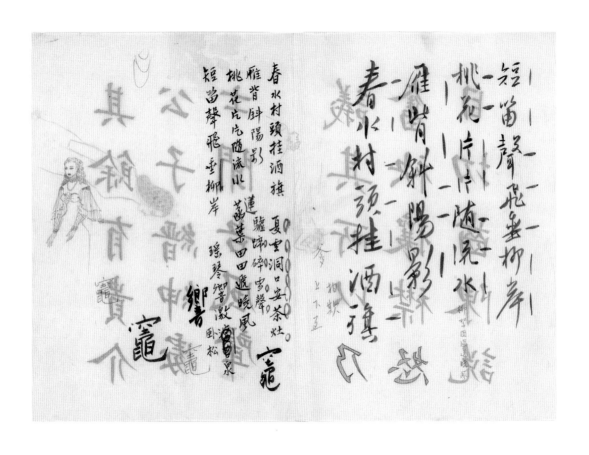

奮袂攘襟怒
目切齒陳說
禮法是非蜂
起先生於是
方捧覡承糟
衛杯漱醪
籥箕踞枕麴
籍糟無思無

京然然。多然多然。

鳥鳥鳥。鳥鳥鳥鳥。鳥鳥。

雨雨雷雨雨。雷雷。

火火火火火。火火。

土土。土土土土。

金金金。金金金金。

言言言。言言言言。

千千千千。千千。

草艸。如如如如。艸艸。

心心心心。心心。

日日日日。日日日。

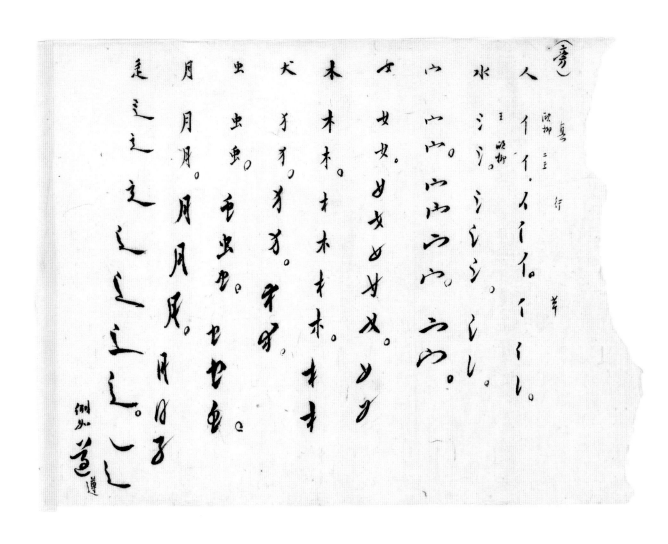

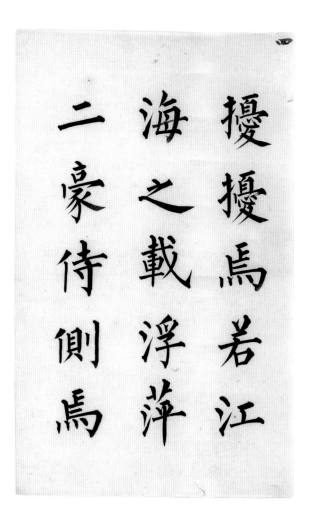

擾擾焉若江
海之載浮萍
二豪侍側焉

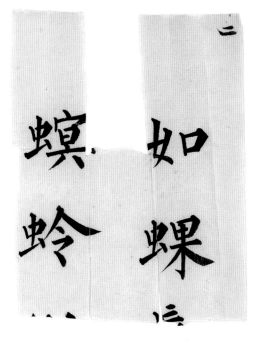

麟之為靈昭
昭也詠於詩
書於春秋雜
出於傳記百
家之書雖婦
人小子皆知
其為祥也然
麟之為物不

位　月　心　門
麟　聖　麟　也
為　人　之　亦

吟詩　噴酒
帆影　僧簷
遠舟　高閣
梨花帶月　柳絮風　詩友齋僧
雲淡淡月茫茫　聽泉賞月
澗邊松牆頭杏花似雪　日暖風和
雨如煙花似雪　白
雲出岫鳥歸林　採薇入幕
柳含煙花籠霧　登樓
林間月谷底雲　鳥啼魚躍
庭草綠澗花紅　觀魚飼鶴

馴驪孔阜　六轡在手　公之媚子　從公于狩　奉時辰牡　辰孔顧公

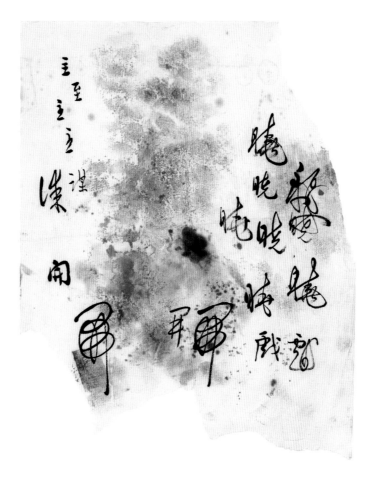

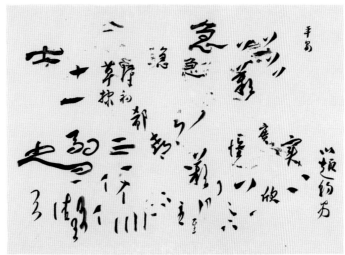

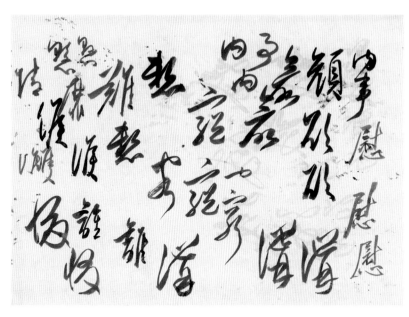
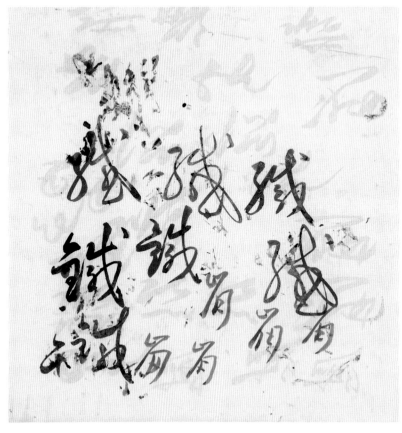

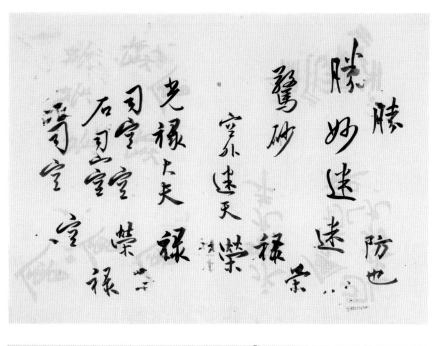

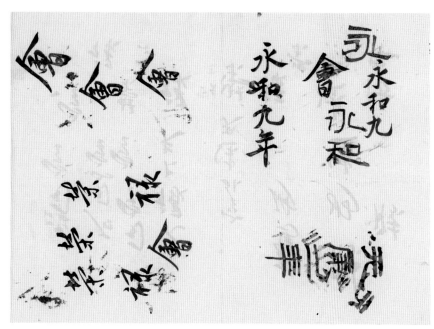

古白虎鐘

帶　清

漢

浦方暑

九·作詩格律

心畬

號稱詩書畫三絕，作詩是他自幼練

就的功夫。作詩需要掌握對偶、平

仄等技巧。此處有心畬硃砂手書對偶「絳英」對

「蘭心」；「雪中梅」對「雨如絲」；另一紙寫「庭

草綠」、「林間月」、「柳含煙」、「雲出岫」等。

又見有安和鋼筆手書兩字和三字對偶，「吟詩」

對「喚酒」；「梨花月」對「柳絮風」等。

平仄分辨方面，因為歷代語音的變化，加上各

地鄉音的不同，教學和學習兩難，需要熟讀和

記誦。心畬授課時將詩句寫在紙上，文字旁邊

標示代表平聲的「一」，代表仄聲的「—」符

號，如手書「輕舟隨落月，魚戲水中花。朱樓

垂柳外，野寺鐘聲遠」。標示為「一—一一，

一—一一。—一一—一，一—一一—」。

一 一丨一丨

輕舟隨岸屋
丨一丨
魚戲水中花
一丨一
朱樓垂柳外
一丨一丨
野寺鐘聲遠

馬渡邊沙遠
丨一丨
蟬鳴向故林
圓池荷已殘
丨一丨
竹露滴微雨
蘆花水淺灘初飛

石上苔 一丨一

雲中雁 一一丨

葦間秋月影 丨一一丨丨　沙上晚潮痕

隔水聞漁唱 一丨一一丨　章蘆度櫓聲

晚霞明遠岫 丨一一丨丨　朝霧籠清溪

花落猶啼鳥 一丨一一丨　池潤尚敲蛙

古松損洞眠
醉墨題新竹
鏡照鬂邊花

水落漁磯淺
月落天初曉
晝中吹影山風引
篆嘴風生草畫低
操毫戲鳥換書

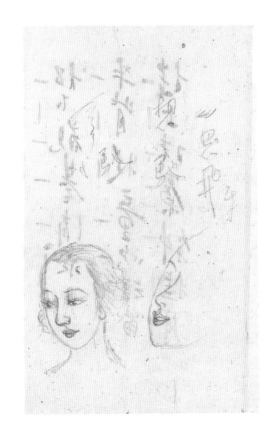

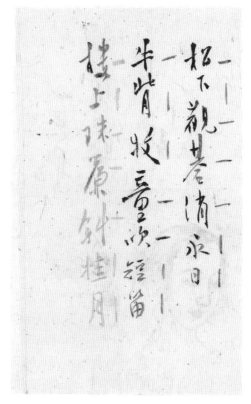

種菜還宜勤雨後
每柳遲人豆待船塲
樣竟芸師名雪彊


老樹腰藏兩
魚衙驟雨觀魚躍
紅白梅花宮上影
柳線織成三川錦

種菜還宜勤雨後
每柳遲人豆待船塲
樣竟芸師名雪彊

老樹腰藏雨
魚衙驟雨觀魚躍
紅白梅花宮上影
柳線織成三川錦

絳英　十里隄

蘭心　春已去

卧雪　江路遠

驢背　半窓聞夜雨

麥浪

冕葵　鐘聲來遠寺

雪中梅　月照梅枝瘦

雨如絲

雙峯別處白雲連
池塘荷蓋雷殘雨
溪潭夜靜聽龍吟

乳鴨浮春水
五尺釣竿垂碧水
雲開初見月

邊月照寒雁

霜落青楓冷

螢光寒照水

小蓮苔痕碧石

密樹懸蛛網

河淺碳冰文

溪芝一
燕語一
燕夢一

月影一
雲鳴一
蝶舞一

雲影一
風鷺一
洗硯一
霽煙一
筆花一

宿葉一
種麻一
燈火一
灑花一

漁舍一
高續一
琴書一
放鶴一

漁火一
雲水一
書齋一

撲路一
射水一
雲樹一

白石蕙菜一
亂花一
折柳縈一

花敬蕙菜
酒十香
七里鑼

嗩吶一
彩鸞一
畫書一
蠹書葉一

庭草綠一
林前月一
柳舍煙一

雨如煙一
雲蟲細一
澗邊招一

雪淡淡一
梨花月一

遠舟影一
帆影一
吟詩一
觀魚一
鳥鳴一
風鳴一
登樓一
樑葉一
琴

日暖一
聽泉一
訪友一

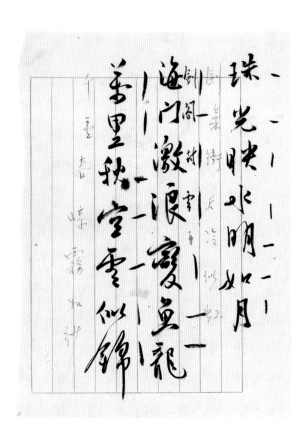

珠光映水明如月
海門激浪寢魚龍
萬里秋空雪似錦

村外斷雲常帶雨
澗邊野水不成河

凍禽依古木
雪夜舟還繫
風來搖燭影

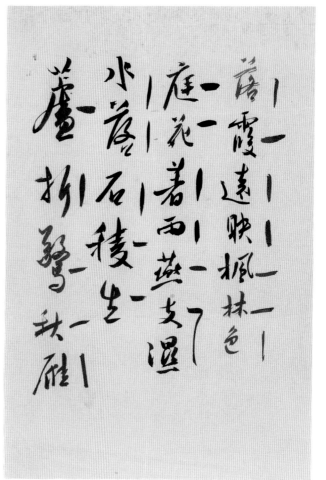

青山樹色秋如畫 二 一 一 二
雁聲一兩里雲嶺
澗泉和墨題新竹
平沙月冷斷邊馬

遠月照寒雁
霜落青楓冷
螢光寒照水
小逕莒痕碧

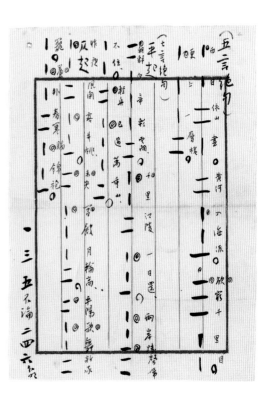

（五言絕句）

（七言絕句）

一三五不論 二四六分明

半窗梅影窺秋月滿院桂香醉露蟬　梅迎峭風

林間聽漆清清夏　〇〇〇〇〇〇

寒松近水如孤客　古上觀泉暖暑炎

漁發遠隔重楊岸　蒼栢高峯似隱人〇

牧魚逢遇低揚

文生情　唐溪　桂杏村　焦敷

嶺梅隔嶺多於雪
｜一一｜一一｜
松枝掛月懸秋鏡
一一｜｜一一｜
半潭碧水摇花影
｜一一｜一一｜

十・書信格式

書信是人與人溝通的重要方式，也是當時社會必須學以致用的知識。心齋以「君子儒」自許，注重儀禮，書信格式自然是寒玉堂不可或缺的重要基礎課程，以期符合經世致用之目的。此處所見僅餘五紙，心齋手書文字較多，諸如「鈞鑒」、「惠鑒」等敬稱；乃至於「懷念」語如「每懷靡及」、「馳情無已」；「信尾語」如「臨書不盡所言」；「收尾語」如「即頌文安」等。心齋信筆書寫，得以保存不致湮滅，有賴安和的用心。

鈞鑒 荃察

賜鑒 文啟

台鑒 吟啟 詩

尊鑒 台啟

惠鑒 謝 手啟

玉唐 手披

安啟

動靜 □ 在

尊處

前上蕪函 計達

武昌

計達□左右

想已得達

符達

不書以何時

謹春京以尊長

寅

謹空

左沖

不盡臨□動

靜□如□□□

（惦念）　（信尾语）　謦

每饭靡及 引领良久 瞻依靡切 玉切怀思

驰情无歇 临颖不胜 诸希谅察 临书不尽言

良深蔎趑 纸短情长 诸义希朗曷不尽

雲天在望 伏乞钧裁 或呈文

每瞻雲月

临风驰想

每想伊人 在水秋水 （最後收尾语）

特叶梦寐

禧寐瑑思 即颂文安 即颂勋安

神驰。左右 敬颂 钧安

特莫别绪 耑上顺颂文安

寝寐瑑思

夏夏恩耿耿 即颂吟安指弟着

瞻望弗及道阻且长

至深跂望

（美通信）

久疏申候 （明友）　收荐

末壽並書 （或用）並書奉上

引領天涯每振雲雁 明友

未壽貝書

未修寸簡

影馳雙魚

音沉青鳥　　文藻

未及壽簡　棄長筆　敬啟者

未後知問 （古�格）

未後起居　　光先文常　侍史

達寧人書

遂珠函問　　　　不具　不宣

暌別數載

達別淒辰 （十餘天 連旬）

久未聆。　教（若教）

報達尽尺

多日未睲

〔接到來信〕

頃奉○手教敬悉（二）

辱承　手示敬悉

而稿荷先施　先来信

忍奉○環　雲　捶到回信

捧讀瑤章如披雲錦　捶到诗画

拜讀○翰扎　手書

忍捶○翰扎

奉到○手諭　尊長

奉到○慈谕　父母

得沐来書　朋帳輩

捶到来信　朋兄妹

奉到○手示　對兄長或朋友

猥承○函問　答問候信

忍奉○吒教　恭敬

仰承○锦注

淂某日書　古格

十一‧畫稿、繪畫教學及其他

心畬

授課時會為學生做繪畫示範，並且贈送學生作品。此處所見有山水、人物，也有山石、花卉、松針、鼎爵器物等畫稿。尤以人物圖《思君令人老》、《我對鏡兒笑》、《眾善奉行》、《苦力交通房》等畫稿比較突出，展現舊王孫幽默風趣的一面。還有一紙用墨染頭髮石頭、赭石分面部陰陽等十三條；有一紙教導在日本購買畫筆之用；一紙教購買「紙、顏料」說明等。授學無有保留，真真是金針度人。其他還有心畬手書便條「不必等吃飯」、致蔣介石函稿、字謎等等，都是舊王孫難得的生活面貌。

思君令人老

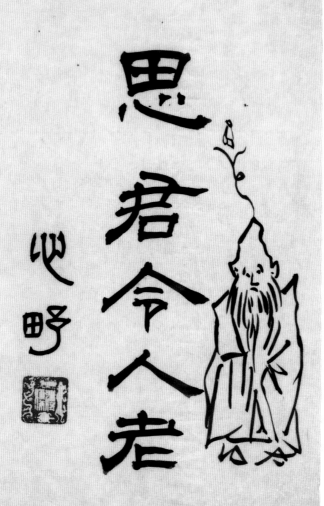

心野

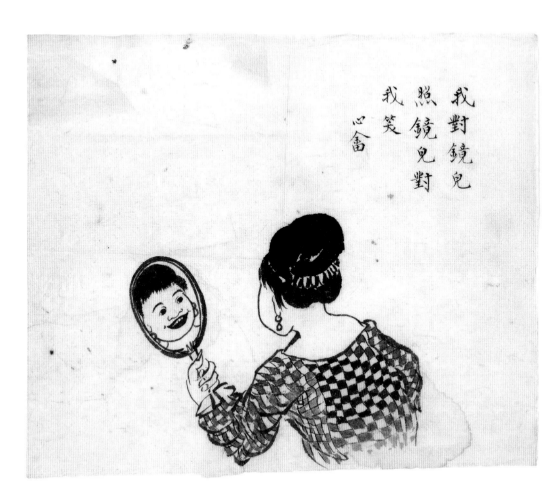

我對鏡兒
照鏡兒對
我笑
心畬

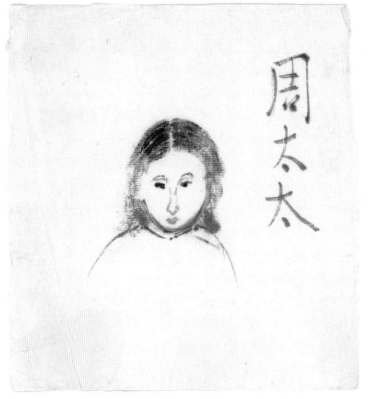

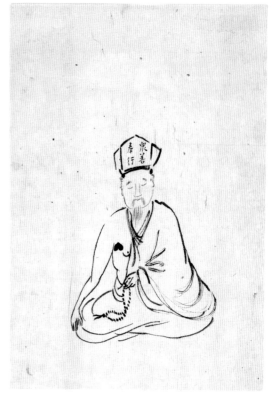

天反常為災　持鬲
地反物為妖　（保盇）
民反德為亂

勺

且豆

陶豆

脉肩不擂豆

大墀
薛縣

鋒
脊
鍔　鎬
珌
鐔
璲

世宦
宇官

我兵
男女
聚集

賓

邠州 容鄉

岐邑 翔府

內籍府 受辛

鏵

劉

(1) 硃色 赭
(2) 淺墨 濛昔
(3) 洋紅
　石青 柳綠

綢緞

南

清

墨加紫青

三不綠

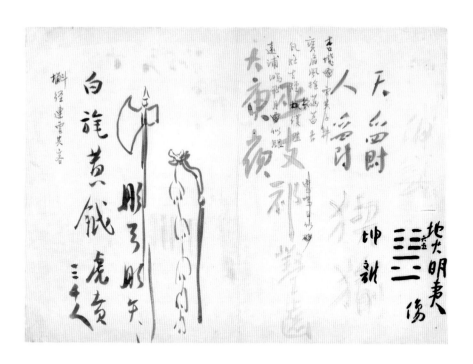

1、用墨染頭髮石頭

2、染天地（圖）（花青加淡墨）地、雲、陰陽
　碯石、快、先染四。　草綠加碯石金綠

3、金樹葉、樹幹

4、先用漢署色染衣服（黃。花青。朱墨。
　碯石。

5、深署色朱砂、石青、石綠、白粉。

6、碯石分重部渲湯

7、用黃朱棠胎肖金染臉、手

8、碯石分重部渲湯

9、用漢墨畫眉

10、用墨畫眼

11、上唇用朱砂

12、下唇用羊紅浅墨睛

13、頭上裝璜

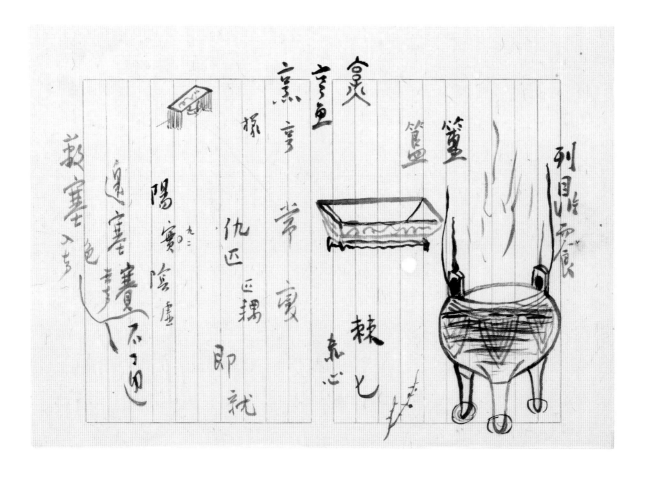

列目脩而寇

籃

盟　棘七　東心

熹言△

言△

盒△

探　仇匹　匹攜　即就

陽寶陰□　九二

敬塞（色）　邊塞□不卩　遠塞□□

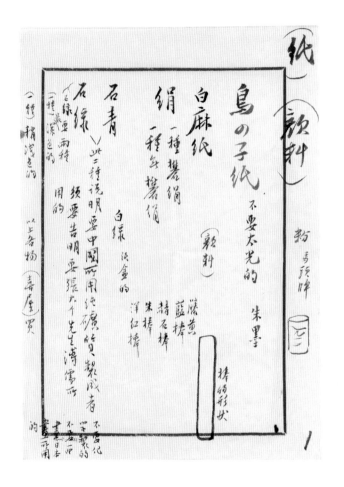

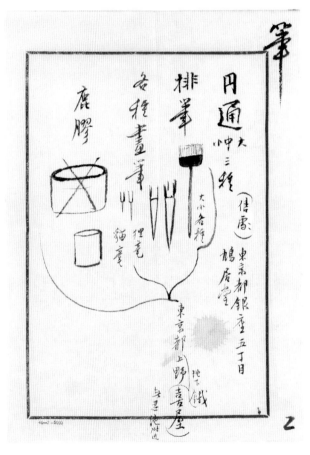

酢 醞

醋 酌
容醋 主人
甒 觶
罍 志
盨篡 皿
容器

尊

勺
罩 架

觥
容器

角

容器 容器

溪流片白春
前雪
柳折新葉
簇半風

落霞遠映楓林色

飛雪初學柳絮姿

庭花著雨燕支濕

岸柳籠煙螢子寒

水落石樓也

雲來山徑隱

蘆折驚秋雁

萍開見伏莧

蘇東坡

文瑜 文珊珊瑚 璉

文琪 美玉

別文瑾 美玉

安文瑛 玉光

苏文瑛 安文瑛

今有事出門
不必等我吃飯
趕上就吃
必書

不必等吃飯

介公大總統鈞鑒自芸匪
煽亂民罹水火

介石先生鈞鑒

自共匪倡亂陷於水火而

黄先生見信速之来

誤

黄先生筆黯有事春

肯生来没

溥儒手助

黄

段仲達 左兄中
郭垣 范平順 謹頌
劉海灣 景佑綱 蔡延芝
申慶桂 汪步武 濮盂九
汪澈 楊丕欣 周之德
孫賢思

杭州 金華將軍
金龍四大王 謝緒 行四
金龍山

孟順日伯

名園花王清忠美

一觀光

嶽我最承載而旦

眈花前孫花六倒尚

歌古人之詞必偈

东昊之言如不宣

孟順居士川

子俊学士之六

有人於此 翻以規矩準繩　不能感方圓橋 吉甚全

馬雖使亦不過一乩

非官非官�身二變飽食貪眠門庭輪奧 杵一字

② 罌氣 山私夫

氣 惡气氣 囷囷囷囷

山私夫夫 禾 皆公

千佛山　濟南府南山外

古（歷山）

以雜垣畢晚

月城　女城

森雨賦
遊天目山記
文字源流
蝸牛賦
其五 舍鷂文字訓詁
容讓一玄先生亲

信其心歸無他自可俟金晚節
若從汪派有染要當投諸濁流
李司徒老日言為偽馬可待

牛曰一元大武

羊曰柔毛

豕曰剛鬣

犬曰羹獻

雞曰翰音

史乘載
　猿知之馬曰服馬
驍外之馬曰驊驁馬

蓼
我善吾調　言春畫真
溫柔敦厚　句之之戒

繞朝

贈策

子英足下惠己人
恵謀費不用也

嚴延年 邵陽
郭枝
枚乘 司馬相如
張平子
衡

以若易贏　官

異人　呂不韋

衛　上蔡
干將　和闐
莒邪　欧冶子

发和知惠前日特寄去尝画之编一书
寄与黄校长得其回信知其颇附铅印
一千册送余五十册当即作书覆之固问
此次印书徐师生集资而印余爱五十册于
义不肯若全不受料黄校长又决不肯收
若明此爱十册因士吉此学生多义恒心重抄
从万信好浮之心愿志求速成以求名且此书之

防党於未芒 前
静
已多择言

一分汝可与河此分寫寫時可用贐紙
印於原字上摹寫必須摹寫多遍
始可見功再詳計其編寫姿式与全
體结構始能肯寫此心久而見功此
間學者雖有好學者當及汝三人之
篤厚惟女王姚此明書余雖父為可教
海教风只不有德有寺之士又不在徂非
一日一期之效也好自別囑

余讀書無顯令後　師溥儒手亭
工作一面或寄汝
或寄河此可共讀之

子不得其人亦不願傳授此書俟所成後
汝与河此當有三年餘至臺中時再細汝
又詳細講授題讀此書必有成就又寄
交黃授長　慈訓蔡登一書乃余昔日所
秉承　先母慈訓遺懷筆錄並條證
以古來聖母賢媛之事此女教之正宗俟
黃授長抄宠後自起与汝之讀之又寄
与河此行書千字文一分因手邊尚有

十二·安和臨摹書畫

一九四六年秋天，安和在父親陪同下，到南京叩拜心畬為師，自此執弟子之禮在寒玉堂學習。此處所見安和畫作有《臨寫宋人山水冊》八開，繪製雅逸，深得寒玉堂心旨；書法有對聯、千字文、學詩習作等，書體比較稚嫩，應是安和早年學習時的作品。其中學詩習作由心畬親筆批改，尤見教導之真切和用心。

文高庚月詞峻謝山

望重商衡善為楚寶

早秋

西風捲地火雲收。　碧君　水紫迴帶
玉嶂千尋颭淺秋。　碧露初穀蓉

菊冷　題來歸雁動離憂。

秋思。

何慶樓頭弄玉簫。　更堪秋月照今宵。　小園風靜

花如睡。　那得佳人伴寂聊。

此商隱句　一唱三歎

客

漁歸星在罶
客去月留梠
敏求須好問
溫故可知新
克己成方無過
為仁在慎思

乾坤肇奠混沌鴻濛埏
絃隤闔眩穹窿爰遒
巢燧邃敘庖犧膺祥獻
馬輯瑞呈龜欽鄰堯彝
爕贊絲夔協寅亮丕
顯咸熙允迪祚釐降
于澟撫保億兆諡格苗
夷鼎鑄魑魅獝告熊罷

誕邊鎬亳聿眷邠岐輅

圍駟鐵驂控雙蟜蹢繩

考契繼烈徵体賁趾胡

吝遨亨詎悥觸藩跆厲

貟乘遺羞倅危鼪鼯特

禁童牛儐爾邎豆鹺筮

配壎疇楗秬邕鸞刀卣

礡鐘喤籥舞肅雍駿奔

醴醨薦酢錫祉曾孫庇
�葛罍掇墅標梅向述
窴窳晢補庚陝闚穀宥
戾祝幣愜災訐謨后譇
股肱摰他睎睒崇墉菲
薇郊甸疆場巍羨幅隕
縞練炟失鹿雲然遽
夔顈徒握符戍卒箕斂

鋒鏑電捲韜鈴冰溁討

迋靖邦衆整堪戰瑾瑜

匿瑕睚恥毋怨蠲削荼

毒式過寖獻樅桔薈蔚

繚繞望春未央窈窱駘

盪清塵芙蓉香液婕妤

嫱嬪隍滕茉莒沿沚蘩

巔豐祠汧浹銅雀漳濱

舳稜崔嵂攀構璘彬杲
罳綱綴槐棟緼衫榆
禱社雉堞層闉珊瑚孃
娜鯨狀嶙峋沿涯澶湯
掩藹霓旌蹁躚翹袖嫵
媚彈箏花團羹鏡皦燦
蓮燈濯罍洗觶紀甗齋
竿鐐瑧鏐祕霞煥虹舒

掩藹霓旌蹁躚翹袖嫵
媚彈箏花團菱鏡皎燦
蓮燈濯罍洗觶紀甌齊
竽鏤捧鏐珌霞煥虹舒
樓遲蓬蓽絡繹墀除薜
勺藥錦爛瑜鋪彥昇篋
筍季鷹簨鑪魯頌衛戓
鄭誦淇謳鄒枚攪瀇灌
勃全劉槲聊惠沃蓼莪
刺幽勇期徹札勢決埶
舟權專懦敵蓷苴應侯
彤弓肇革虎鞥忝予湛
盧鉈戲越棘吳鈎貪罹
敗蚁悔絕懲尤廁諷蝦
蛺曹齧蜉蝣葛菶悃愊
濟哲咨諏穆妻勤絹晏
嬰狐裘教樸風厚捨儉

勃全劉棶聊患沃蓼莪
刺幽勇期徹札勢決焮
舟權專愵敵穰茸應侯
彤弓肇革虎韔厹矛湛
盧鉋戲越棘吳釣貪罹
敗皈悔絕懲尤廨諷蝃
蝀曹辟蜉蝣葛薨悃愊
澹哲咨諏穆勤絹晏
嬰狐裘教樸風厚捨儉
奚由界劃邊陲馮依徐
兗跨躕觳函逶迤灞滻
玲瓏斬榭蔥蘢圜苑蓢
邱邯荊臺樊館晉宂
膏腴墝埵坂侵暴忽
喪捏輪怙隩胥襲摧郢
蜀崩度陳趍狄悼軫輿
尸違蹇屏闔冀朝攬挹

乾坤肇奠混沌鴻濛埏埴

絃隤闉昕盱穹隲炎遘

巢燧邃敘庖犧膺祥獻

馬輯瑞呈龜欽鄰堯犂

癭賛緒夔協夷寅亮丕

顯咸熙允迪辟祚釐降

于潙撫保億兆謐格苗

夷鼎鑄魑魅獷告熊羆

誕邊鎬亳聿眷邠岐輖

圍馴鐵驂控雙螭踰繩

考契繼烈徵體貴趾胡

吝遘亨詒恩觸蹈厲

貟乘遺羞倅危顗鼠恬

禁童牛儐爾簹豆罍篊

配壎疇柭秬罌鸞刀卣

鐏鐘喤簫舞肅雍駿犇

醴醻薦酢錫祉曾孫庇

廳葛罍掇堅標梅向述

股肱摯衪睎賊崇墉菲
薇郊甸疆場巋峩幅隕
縞練須史失鹿雲然遽
夔驟徒握符戍卒箕斂
鋒鏑電捲韜鈴冰渙討
送靖邦眾整堪戰瑾瑜
匿瑕睚眥毋怨躅削茶
毒式過寢歃椶栝薈蔚
繚繞塈春未央窈窕駘
盪清塵芙蓉液婕好
嬬嬪隄塍菜苣沚蘩
頻豐祠沂淶銅雀漳濱
舼稜崒罩樟璘彬昃
罳綱綴褢緼紛榆
愍綱綴褢層闍珊瑚孃
禱社雉堞樓閨
娜鯨狀嶙峋沿涯澶瀉
掩藹霓旌蹁躚翹袖嫵

仿宋筆意
山水冊頁

安和

溥心畬生平簡表

一八九六年　丙申　一歲

農曆七月二十四日，生於北京恭王府。生三日，光緒帝賜名儒。生五月，祖父奕訢抱入朝廷謝恩，光緒帝賜頭品頂戴。

一八九九年　己亥　四歲

始受蒙經，習書法。

弟溥佑生。依清制，父載瀅居喪生子不合禮法，有罪。故佑生，未報宗人府，入繼饒餘敏親王殿下為嗣。一九三七年，母項太夫人喪禮時始歸宗。

一九〇〇年　庚子　五歲

受義和團事件牽連，載瀅遭革爵，交宗人府圈禁。

一九〇一年　辛丑　六歲

入學讀書，蒙師為宛平陳應榮。後又從江西永新龍子恕、宜春歐陽鏡溪讀書。

一九〇七年　丁未　十二歲

此歲前學篆、隸，次北碑、右軍正楷、兼習行草。是年始習大字。偶觀袁子才《子不語》，受塾師責備，命賦詩一首；同年又命作《燭之武退秦師論》，獲嘉許。正風文社社題命作《燭之武退秦師論》、《題隨園子不語時》各一，獲獎甚豐。

一九〇九年　己酉　十四歲

父載瀅病逝，由母項太夫人撫育。延請江西歐陽鏡溪、龍子恕二師督課。

一九一〇年　庚戌　十五歲

九月十五日，入貴冑法政學堂讀書。

一九一一年　辛亥　十六歲

遜位詔下，貴冑法政學堂結束，併歸清河大學。先生不入保定軍校，併入北京市內法政大學，畢業於此學校。

一九一二年　壬子　十七歲

先生是年奉母攜弟居二旗村。項太夫人親教讀書習字，盡典賣簪珥，供先生兄弟租書誦讀抄寫。輾轉避居馬鞍山戒台寺之「牡丹院」。

一九一三年　癸丑　十八歲

大學畢業，於禮賢書院補習德文。

一九一四年　甲寅　十九歲
據先生自撰《學歷自述》，奉母命留德國求學
之說，始於是年。

一九一七年　丁巳　二十二歲
據先生自撰《學歷自述》，三年畢業後，自德
回航青島，嫡母於五月為先生完婚，娶遂清陝
甘總督羅特升允之女羅淑嘉（清媛）為妻，羅
氏時年二十一歲。

一九一八年　戊午　二十三歲
長女韜華出生。與弟溥僡加入北京遺老詩人組
成的「漫社」。秋八月，往青島省親，乘輪至
德國，入學柏林研究院。

一九二二年　壬戌　二十七歲
據先生自撰《學歷自述》，是年畢業得博士學
位，回國至青島賀嫡母六十正壽。祝壽後仍回
北京馬鞍山戒台寺隱居讀書。

一九二四年　甲子　二十九歲
農曆五月二十四日，長子毓岦（孝華）生。先
生為姑母榮壽固倫公主壽，出山城居，遷回萃
錦園。

一九二五年　乙丑　三十歲
次子毓岑出生。與溥忻、溥僩、關恩棣、惠均
等組織「松風畫社」，先生自號「松巢」。

一九二六年　丙寅　三十一歲
春，在北平春華樓宴請張善孖、張大千、張目
寒等人，是為「南張北溥」締交之始。

一九二七年　丁卯　三十二歲
三月，先生與弟溥僡應日本大倉商行之請，赴日
講述經學，同年歸來。

一九三〇年　庚午　三十五歲
是年春，先生首次個展於北平中山公園水榭，
一時名流雅聚。

一九三二年　壬申　三十七歲
陽曆三月一日，「滿州國」成立，溥儀於長春
就任。先生撰《臣篇》明志。

一九三四年　甲戌　三十九歲
黃郛引介先生至國立北平藝專任教授。

一九三五年　乙亥　四十歲

先生獲項太夫人允許，納李淑貞為側室，易名
李墨雲。

一九三六年　丙子　四十一歲

六月十七至二十一日，於北平中山公園水榭舉
辦畫展。

一九三七年　丁丑　四十二歲

項太夫人去世，於萃錦園辦理喪事畢，移靈廣
化寺，先生守喪寺中，在棺木上寫小字金剛經
祈禱。日後每逢項太夫人忌辰，先生即以臂血
和硃砂抄經文、繪佛像，祈求冥福。

義子溥毓岐，約於本年入溥家。

一九三九年　己卯　四十四歲

遷出萃錦園，賃居頤和園介壽堂，日方屢請參
與教育諸事，稱疾不入城，致力讀書、著述、
書畫。

一九四一年　辛巳　四十六歲

次子毓岦年十六，患傷寒病卒。

一九四二年　壬午　四十七歲

隱居萬壽山，自號西山逸士，顏其堂為「寒玉
堂」，以示其志。

一九四三年　癸未　四十八歲

李墨雲漸掌家務，與榮寶齋接洽先生書畫訂單
事宜。早春，八歲的義子毓岐感染蟣虱，李墨
雲去其棉衣，致患腿疾，終身不良於行。

一九四五年　乙酉　五十歲

先生命毓岐拜陳蒼虬為師。約於本年戒除煙
霞癖。

一九四六年　丙戌　五十一歲

十月，先生與齊白石等人赴南京、上海，參加
由北平故都文物研究會主辦之齊白石、溥心畬
及白石弟子繪畫聯展。

西曆十一月十五日，參加在南京舉行之制憲國
民大會，回京後籌組「滿族文化協進會」。

西曆十一月二十五日，先生與齊白石聯展於南
京文化會開幕茶點儀式。

西曆十二月二十一日下午，國民大會舉行憲法
二讀會，先生提出憲法第五條有關民族平等之
修正案，並登台發言，主席朱家驊付表決，未

獲通過。

安和時年十五歲，由乃父安懷音領往拜先生為師。

冬，先生與李墨雲等回北平。

一九四七年　丁亥　五十二歲

七月八日，先生元配羅清媛夫人卒，享年五十有一。

秋冬之際，先生與唐君武赴南京出席國大行憲會議，商議滿族代表名額等事。

西曆十一月二十一日至二十三日，舉行第一屆國民大會代表選舉，先生當選邊疆民族滿族代表，至病逝止。

一九四八年　戊子　五十三歲

五月，韜華北返，同年底由溥儁主婚嫁與西鶴年堂少東劉氏子，完成羅清媛夫人在世時所訂親事。婚後韜華移居廣西，不數年卒。

秋，任教國立杭州藝術專科學校，教授北宗山水。秋冬之際，由南京轉杭州，阮毅成安排居住。

一九四九年　己丑　五十四歲

四月，解放軍入杭，先生移居昭慶寺旁寶石山

下民宅。後偕李墨雲、毓岐等往上海。

八月，先生率家眷由吳淞口到沈家門。九月由舟山乘飛機到台北，暫住凱歌歸招待所。

十月，應台灣師範學院之聘為藝術系教授，並於台北舉辦畫展。

一九五〇年　庚寅　五十五歲

春節後，於台中舉行書畫展。先生與安和、劉河北等重逢，應允來日授教於寒玉堂。

返台北後，遷居臨沂街六十九號巷十七弄八號日式寓所。

秋至冬，安和、劉河北先後到台北受業，住宿於寒玉堂。

參加第五屆台灣全省美展，並擔任評審委員。

一九五一年　辛卯　五十六歲

辭謝「光復大陸設計委員、國策顧問」等職，在家授徒著述。

一九五二年　壬辰　五十七歲

任中紡公司董事。

一九五三年　癸巳　五十八歲

安和、劉河北二人回家過年。後安和因故未再

返回寒玉堂。

春，應台中師範學校校長黃金鰲之請，至校演講書畫。

在花蓮舉辦畫展。

一九五四年 甲午 五十九歲

西曆四、五月間，先生應黃金鰲之請第二次往台中師範學校演講。

冬或次年春，姚兆明至寒玉堂拜師。

所著《寒玉堂畫論》獲教育部第一屆美術獎。

一九五五年 乙未 六十歲

三月，與朱家驊、董作賓同往韓國講學，獲漢城大學頒授法學榮譽博士學位。

夏，飛抵東京。

先生於東京舉辦畫展，收東京明治大學三年級學生伊藤啟子、旅日華裔李鐸若二人為徒。

義子毓岐腿疾嚴重，由孝華送醫，自此離開溥家。

一九五六年 丙申 六十一歲

西曆六月，《學術季刊》發表先生《寒玉堂論畫》全稿。

六月二十七日，先生在日本東京由李墨雲侍同

返回台灣，在日居留一年零一個月。先生歸台後，周日、二、四、六在台灣師範大學和仁愛路畫室授課，並以書畫自娛；一、三、五往方震五寓所與名伶彈唱、寫字、繪畫。

年底始至次年初，受徐復觀之邀到台中東海大學授課，共去三次，由蕭一葦侍同。

溥孝華和姚兆明訂婚，調往花蓮工作。

一九五七年 丁酉 六十二歲

是年任教東海大學。

秋夏間，溥孝華、姚兆明從花蓮調回台北工作。溥孝華服役空戰指揮部，姚兆明復從先生習畫。

秋，先生臥疾，十二日不能執筆。

一九五八年 戊戌 六十三歲

西曆十一月，在「駐泰大使館」文化參事陳昌蔚安排下，由李墨雲、萬大鋐陪同經香港到泰國曼谷東京銀行曼谷分行舉辦畫展。

陳昌蔚介紹曼谷銀行總裁妻子姚文莉從心畬學畫。姚文莉先後贈予黑猿、白猿各一對，飼養於寒玉堂前，先生晚年畫猿受此影響。

西曆十二月十四日，先生由曼谷飛抵香港。此行應香港大學林仰山教授之邀講學，並應香港

中國文化協會之請舉辦展覽。

西曆十二月二十二日，於香港大學以「中國文學及書畫」為題進行演講。

西曆十二月二十七日，於李寶椿大廈舉辦書畫展，為期三日。

一九五九年　己亥　六十四歲

西曆一月二日，應新亞書院錢穆院長之邀作演講。

應邀到香港大學作第二次演講。

西曆一月十一日，自香港返回台灣。

西曆五月六日，台北歷史博物館舉辦預展，主辦方特設記者招待會。

西曆五月七日，台北歷史博物館展覽揭幕，為期兩周，展出作品三百二十八件。此為該館「國家畫廊」啟用之首展。

一九六一年　辛丑　六十六歲

西曆五月初，由台灣書店印刷廠印行《十三經師承略解》。

十月下旬，赴港與友人聚會，賞菊、吃蟹，未久即歸。

一九六二年　壬寅　六十七歲

農曆九月至十一月間，第三次赴香港，應邀往香港中文大學新亞書院藝術系講學三月，並舉辦第二次畫展。

一九六三年　癸卯　六十八歲

農曆年前自香港回台灣。

二月，患心悸，庸醫誤藥，耳聾月餘。

西曆三月十九日，耳下生瘤，中醫診治無效。

西曆三月二十三日，受陸芳耕力勸作心電檢查，唯不願作切片檢查。

西曆五月二十七日至榮民總醫院檢查，診斷為淋巴腺癌，接受鈷六十放射治療兩周後，返家以中醫治理。

西曆九月十三日，復延西醫診治，積極為書畫作品題款，並整理詩文稿。

西曆十一月十七日下午四時，弟子安和赴台北探視。

西曆十一月十八日凌晨三時四十分離世。

西曆十一月二十八日，葬於台北陽明山第一公墓。

後

記

二〇一二年秋冬之際，開始蒐集、閱讀溥心畬先生的書畫出版物及研究資料，彈指已閱九秋。二〇一七年，編著出版了《溥心畬年譜》，於文獻資料之蒐集與訪尋，未盡如意，不能無愧，有待增補。

於此中心念念不已，時常想起梅節先生早些年曾對我說：「你現在離開學術界，就能明白我那時候在香港，既要工作糊口，又想寫點東西，孩子又小。不在大專院校，獨自一個人做研究很困難啊！」孔子說：「獨學而無友，則孤陋而寡聞……」每當完成階段性的工作，停下敲打的鍵盤，仰望窗外那一髮青山，彷彿漸漸能夠體會梅先生所說的「寂寞且孤獨」的感覺！

二〇一九年佳士得香港秋拍，得以參與整理安和藏溥心畬先生書畫及寒玉堂課藝稿，乃知心畬於經、史、子、集、詞章、書法、繪畫等諸業之大略，誠然為舊學傳統之殿軍。披覽民初時流及書畫大家研究資料，而才、學、識、度，無出其右，即以上視明清諸家，猶可比肩。拍賣以後，乃擬議作進一步之整理與研究，幸蒙佳士得授權，於是分類編次，撰文代序，乃有此書之編成。

承蒙周覺明先生襄助，敦請陳佩秋先生二〇一九年冬為此書題簽，以示嘉勉，至為感激！陳先生去歲驟然仙遊，不及見此書之印行，殊為悵憾！香港三聯書店梁偉基博士一力承擔，俯允出版；編輯許正旺兄居中聯繫、編排，深致謝悃！佳士得香港提供圖片版權，支持研究出版，至為感謝。

二〇一二年元晞初生，九年間從襁褓、爬行、說話、上學、跳舞、彈琴、畫畫，我們仁都陪伴她快樂成長。一如我自大學轉到畫廊，再到拍賣行，他們仁又陪伴在我身邊。還記得那時候力恒夜來起床，在書房門外正向撰文的我打招呼，說長大了要像我一樣成為學者！謝謝你們仁的擁抱和支持，這些年讓我一直過著任性的書生生涯。

小書出版在即，謹書短語，聊以述懷。

二〇二一年冬月於香江書巢

策劃編輯　梁偉基

責任編輯　許正旺

書籍設計　吳冠曼　道轍

封面題簽　陳佩秋

書　名　誰會王孫意——安和藏溥心畬課藝手稿

編　著　龔敏

出　版　三聯書店（香港）有限公司

　　　　香港北角英皇道四九九號北角工業大廈二十樓

　　　　Joint Publishing (H.K.) Co., Ltd.

　　　　20/F., North Point Industrial Building,

　　　　499 King's Road, North Point, Hong Kong

香港發行　香港聯合書刊物流有限公司

　　　　香港新界荃灣德士古道二二〇至二四八號十六樓

印　刷　美雅印刷製本有限公司

　　　　香港九龍觀塘榮業街六號四樓A室

版　次　二〇二二年三月香港第一版第一次印刷

規　格　十二開（240 × 240mm）三百九十二面

國際書號　ISBN 978-962-04-4906-2

© 2022 Joint Publishing (H.K.) Co., Ltd.

Published & Printed in Hong Kong

 三聯書店網址：
www.jointpublishing.com

 Facebook 搜尋：
三聯書店 Joint Publishing

 WeChat 賬號：
jointpublishinghk

 豆瓣賬號：
三聯書店香港

 bilibili 賬號：
香港三聯書店